星崎兄弟の繪師と撮影師からの

男子POSE集
創刊號

常見的肌肉男子動作篇

https://www.hzbros.net/
pose-ebook

男子POSE集創刊號
電子書下載說明

Introduction
前言

在學習繪畫的過程中，找參考資料非常重要，有時候，為了畫出理想的創作(動作，角度，肌肉…等)，在構思和找參考的時間，可能不比實際畫圖的時間少。

換個方式來說，如果有理想的參考資料，可以幫助我們大幅減少摸索的時間。

不過前提是我們必需要清楚知道自己想畫什麼，才能更有效率的找到相應的素材，幫助我們更順暢的進行創作。

我認為，畫圖最好的參考，就是觀察真人來學習，因為透過肉眼看到的真實人體，

它的資訊量是最原始也是最完整的，所以如果可以的話，常觀察真人來練習，對人體的掌握會非常有效果。

但我們也知道，不是常常有機會可以有真人讓我們練習，去畫室學習費用也不便宜，自己的時間可能也不一定能配合。

所以我才想運用本身在繪畫學習及攝影的經驗，來編排一本適合學習畫男性角色參考用的 POSE 寫真書。

—— *2023 年11月　星崎ショウ*

INDEX

INDEX

Chap.04
_雙人動作 Peisuky & 浪浪

Chap.05
_LIVE SHOT 贊助 POSE

About Model
_模特兒介紹

這本素材集的
特別之處

我們認為一本素材集, 能夠讓創作者方便和有效的使用非常重要, 因此在這本素材集的拍攝上, 我們盡可能以保留直接觀察人物時的完整資訊來進行, 並且以系統化的編排方式, 讓創作者能更方便的使用, 而這本素材集的編製特點主要有以下幾項:

1. 盡量以全身的動作為主:

就像在畫人物速寫練習時一樣, 呈現一個完整的人物, 讓我們在繪圖時可以不被照片的裁切所限制, 自由選擇想觀察的地方。

2. 大張 / 高解析的照片:

延續第一點, 為了能讓創作時能更清楚的參考想畫的部分, 我們的照片會以接近滿版的方式單張單張呈現, 同時如果是有選購電子版的讀者, 可以在電子設備上閱覽高解析的照片, 放大檢視看到更多的素材細節。

3. 能清楚觀察的光源拍攝:

承接上面兩點, 畫圖參考用的素材, 主要的目的就是讓創作者能看清楚想要的資訊, 因此我們會以均勻明亮的光線, 清楚呈現各種動作的樣貌。我們的原則是, 盡量保持素材的完整和原始性, 讓創作者能有更多的空間來決定自己要如何應用和進行變化。

4. 更多的參考價值:

這點也是我們的素材集和其他素材集最不一樣的地方, 在接續上面三點之後, 我們提出了另一個更加補強素材參考價值的挑戰!「第二種光源設計的素材」!我們用兩種光源來呈現各個 POSE, 目的是讓創作者, 除了能得到基本的動作結構參考之外, 還能在上色的時候, 有多一種的光影明暗的參考資訊, 讓創作的應用更加廣泛。

5. 便利使用的工具書:

這次拍攝的動作是以系統性的方式命名, 並分類整理成一個目錄和編目索引 (請見目錄和書本最後的索引頁), 讓使用者在閱覽時更方便的記錄和找到相對應的照片, 有購買電子版的讀者也能更快速的參照使用。

以上, 就是這本寫真書想要帶給大家的內容, 希望大家能有所收穫:)

Chap.

01

星崎的
素材參考範例

從 0 開始參考素材到畫完厚塗人物
的過程說明。
使用軟體：
Photoshop 2024
CLIP STUDIO PAINT 2.0

STEP-00.
挑選想創作的素材

這次範例星崎是選用 Peisuky 桑的盤腿坐姿來做演示（坐姿 _ 盤腿 _1_ 平均光 .jpg 和坐姿 _ 盤腿 _1_ 方向光 .jpg），這邊一開始會建議先用「平均光」的素材來做草稿的繪製。

因為平均光可以相對清楚的看到人體每個部分的結構，比較不會因為影子太深或部分受光面過亮而造成無法看清細節的情況。

而「方向光」的素材則是在之後上色時會用來做人物陰影的明暗分佈參考時使用。

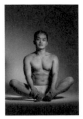

方向光的素材因為資訊量較多較不建議初學者拿來做草稿結構的參考使用

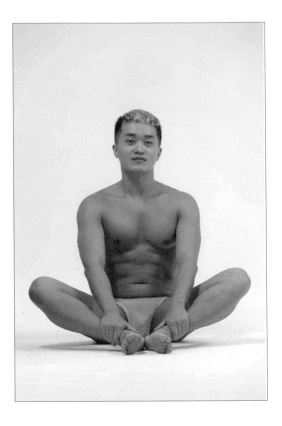

STEP-01.
參考素材大致畫出草稿

接著我們開一張和素材同樣比例或稍大的空白文件（建議是 3000x4500px 左右），然後參照著照片的樣子大略分析一下人物在畫面中的位置。

這時可以用類似速寫的概念快速的觀察人物的邊緣和應用剪影概念去找出人物在畫面中邊線的位置。

如果在人物形態掌握上較沒有把握的讀者，也可以幾乎完全參考照片的位置做出「アタリ（大致的形狀位置）」，之後再慢慢照自己的喜好去調整構圖即可。

在草稿階段可以想像人物是一個剪影先不看裡面的細節，專注在人物的輪廓和在畫面上的分佈

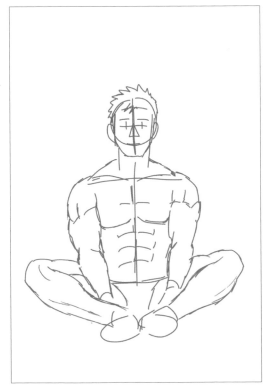

STEP-02.
整理草稿到上墨線階段

在整理線稿時要特別注意,盡量以自己的審美方式去做肌肉的描畫,這時候要盡可能的不要和素材的形狀完全一致,因為畫和照片最不同的地方就是會有很多作者自身的審美要素在裡面。我在參考時候的原則就是:基於素材照片的骨格和肌肉生長比例原型的情況下去強化他的線條。

再一次調整完草稿線後,可以新增一些圖層去二次清理草稿線,以便之後畫線稿時能更準確的描繪。

還有一個要特別注意的點就是要小心不要清線太多次,因為有時候畫的生動感就是在一開始草稿的階段會最像「畫」,所以在清線的過程中,與其要求「正確」我覺得更要小心不要遺失了草稿時角色的「生命力」。

畫其實有很高的容錯範圍,只要不要看起來非常不自然,稍微有一些調整都是很殼蟻的!

有時候必要的話這個階段也可以多找一些其他的素材,來強化你想要強調的部位資訊喔。

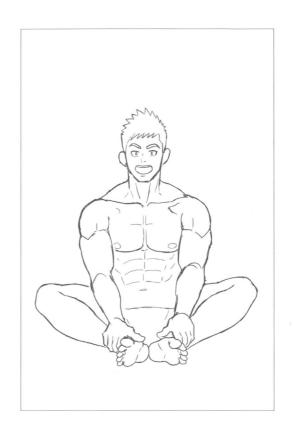

TIPS:
在畫確定的線稿前,建議可以把圖稿左右反轉確認一下有沒有畫歪要調整的地方喔 w

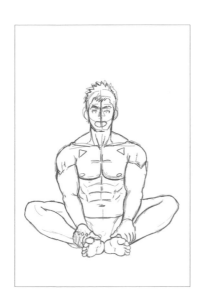

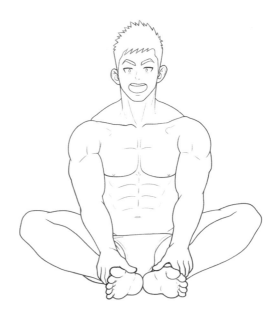

STEP-03.
上人物的基本底色

線稿畫好後，我的習慣是將不同顏色區塊分圖層來上色，例如這張的話我分成了「頭髮」、「皮膚」、「嘴巴」、「牙齒」、「內褲」等幾個圖層，並且再透過「鎖定圖層透明區」來避免畫超過顏色範圍。

眼睛的部分因為我覺得它不是一個可以完全封閉的填色範圍，所以我會把它和皮膚畫在同一個圖層上（這個可以看大家喜好來決定要不要分一層給它）。

另外我上色的習慣是會先把背景改成稍微深一點點的白色，呃我的意思是不會讓背景是維持完全的白色，因為我認為真實的世界中很少會有這樣完全的超白，除非是要畫發光處。

畢竟我們這種數位創作，能被數位媒體或是平面印刷媒體顯現出來的顏色是很有限的，如果我把最白的色在這邊用掉的話，就很難有比它更白的表現了，所以我會選擇讓背景是有一點灰度的顏色，我覺得這樣也可以在之後細部上色時更合理的安排人物的明暗層次變化。

TIPS:
這邊跟大家分享一個免費的 CLIP 的小工具，套索填色工具，它可以讓我們想填色的地方圈選出來後就幫我們填好色了！真的是非常的方便！

無間隙的封閉和塗漆工具　→
（隙間無く囲って塗るツール）

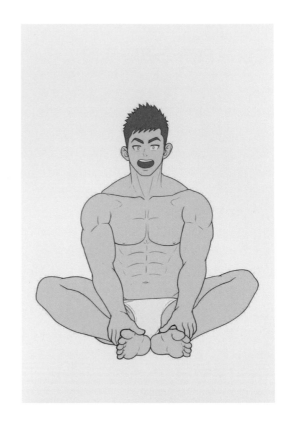

STEP-04.
上色的準備階段

上完基本色之後，我習慣用 Photoshop 開啟參考光源用的素材，放在畫面另一邊來參考。這邊用的是同一動作的「方向光」素材。

因為我想要觀察的是人物的明暗分佈，為了更容易判斷，我把人物調成灰階的，沒有顏色資訊的甘擾，我覺得在觀察素描觀係（深淺層級）上會更容易。

題外話：
其實用平均光的素材來參考光線也可以，有另一種上色方法就是主要先畫好平均光的人物，之後再用圖層疊加的方式來為作品添加不同的光影設計。不過這次我想要先分享直接以一種光影為前提來上色的方式，比較直觀，某種程度也會比較快速。（有機會的話可望可以再分享另一種方式。

TIPS:
將圖片變成黑白還有其他方法，我個人喜歡將它轉成灰階是因為 PS 的預設灰階會適度的保持「色彩明度差」的情況也還原到灰階化的圖像上，這有點難解釋，讀者們可以試試單純去除飽和度得到的圖像和轉換色彩格式的圖像會不太一樣喔。

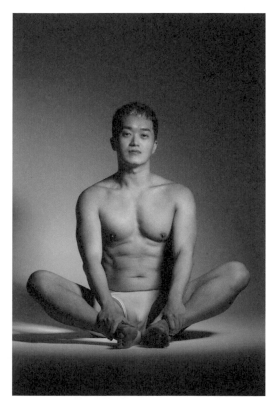

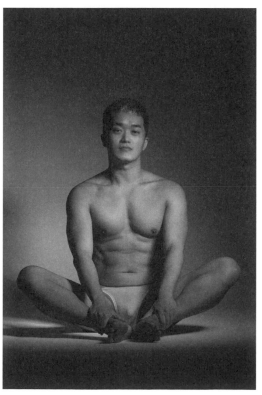

STEP-05.
利用軟體分析明暗交界處

去除掉色彩資訊後我覺得的確有稍微好觀察明暗一點了,但是某些地方我還是很難比較到底誰亮誰暗(例如暗部中的亮部,或是亮部中的暗部之類的),又或是如果我想要畫賽璐璐風格,那這樣的黑白資訊對我來說又太多了,經驗不足的情況下,很難精確的判斷該怎麼上陰影和亮部。

這時就可以用 Photoshop (以下簡稱 PS) 的便利能「色調分離」,來幫助我們分析照片中人物的明暗分怖囉。這個功能會幫我們分析照成幾個階層的色塊,我通常會先從 2 階層(2值化)開始觀察起,先上好第一層陰影,建立好基礎明暗關係後,再慢慢調高階層觀察更多素材的明暗細節。

我會使用 PS 的「調整圖層」 中的色調分離效果,這樣就可以隨時改變想要分析的層級。(在圖層面版的最下方有一排可以選的,或是也可以從上方指令列的「圖層」→「新增調整圖層」中增加「色調分離圖層」

TIPS:

調整圖層的好處是,它是可逆式的調整,所以就算你疊再多層不同的調整圖層,它都可以隨時更改而不會破壞原始素材的畫質。

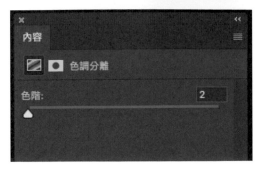

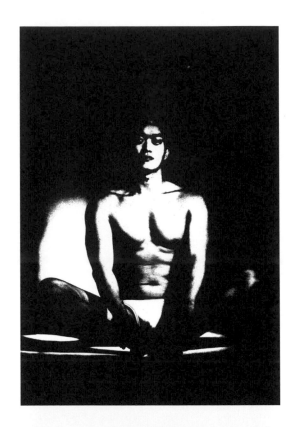

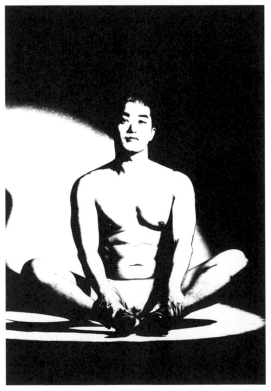

STEP-06.
調整參考的讓其更好參考

通常我會在這個階段, 先把素材做個基本的模糊, 因為我不想在一開始就看到這麼多資訊, 想讓元素再簡單一點, 高斯模糊就可以讓2值化的色塊看起來更好理解。

同時, 有時候我會覺得有些素材在 PS 預設的2值化來看, 明暗交界處會有些極端 (影子太多過亮部太多), 所以我會再用調整圖層的曲線去隨時調整素材的分界線到我覺得理想的分佈。

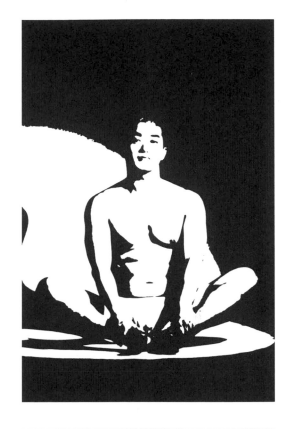

STEP-07.
參考2值化素材來畫陰影

有了上面的2值化素材, 是不是覺得畫陰影的難度一下子簡單了超級多呢!

因為這是素材照片經過軟體數據分析得到的效果, 所以正確性是非常具有參考價值的, 我們雖然不一定要畫的跟他一模一樣, 但有了這樣的的參考, 就可以少走很多自己沒有方向亂猜的冤望路了 w。

接著我會在要上陰影的底色圖層上方另開一層圖層來畫陰影 (這邊演示的是皮膚圖層), 並設定陰影圖層只顯示在皮膚圖層裡。這樣就不會影響到原本的皮膚圖層, 同時也不會塗出去了。

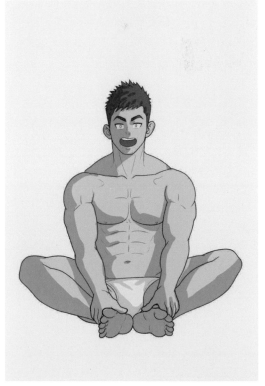

STEP-08.
接著上第二、三層明暗變化

第一層陰影畫完後,我會把色調分離圖層的層次調高,有必要的話還會調整曲線圖層來觀察更多的明暗變化。

然後在第一層陰影上再加一層新的陰影圖層,如果第二層和第一層的陰影有部分重疊,可以把新的陰影圖層的混合模式改成「色彩增值」並用很淡的膚色來上第二層陰影,這樣就可以讓兩層陰影重疊和不重疊的部分都可以有同樣程度的深度疊加。

雖然可能很難理解,但我覺得會比直接用同一種顏色無差別的上在新的一層圖層能有更豐富的明暗資訊。

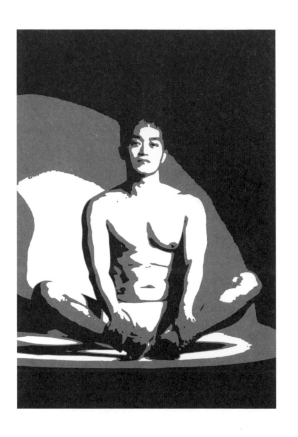

畫完皮膚的陰影後,也不要忘記要在其他部分(例如頭髮,衣服等)也同時上上相對應層次的陰影。千萬不要只單獨處理一個部分的明暗變化,因為畫要整體一起進行,並且隨時觀察整體的明暗關係,這樣整張圖的上色才會比較合諧的進行下去。

上色時同時處理的整體陰影,會有助於畫面平衡性,如果一直太專注一個部分很可能會畫完一個地方後就沒力氣畫其他地方了,造成整體細節分布不均的情形。

我個人覺得創作者在畫每一張圖的專注力其實滿有限的,所以如何在專注力耗盡前或考量回血速度的情況下合理的分配專注力來穩定完成一張作品也是滿重要的一環。

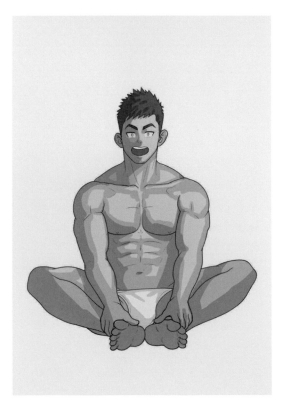

STEP-09.
逐漸把層次和整體明暗定好

通常畫到第四或五層明暗之後，整個人物的大致明暗關係的雛形就差不多了，這個時候會突然發現，有些地方好像疊的太暗了，或是有些地方好像還不夠暗。候我會在想要調整的部分加上一層「柔光」或是「覆蓋」圖層，並且在想要加亮的地方，用比中灰色更亮的顏色來上色，而在想要加暗的地方，則用比中灰色更暗的顏色來上色。

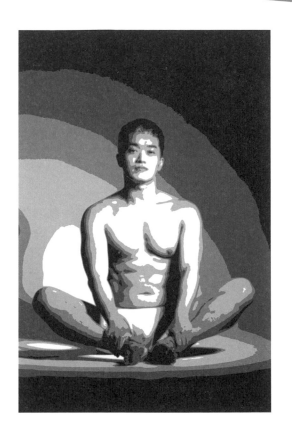

這是因為圖層混合模式中，比較常被拿來使用的有三個大屬性系列：

①色彩增值 (Multyple) 系列
②濾色 (Screen) 系列
③覆蓋 (Overlay) 系列

其中①色彩增值 (Multyple) 系列是最常被使用到。它的功能是，把白色隱藏，其他比白色深的顏色，都往下相乘疊深到下面的圖層，有點像是幻燈片的概念。(詳細的理論有興趣的可以去查詢一下，其他和它相類似的模式還有「變暗」模式、「加深」模式⋯等。)

而②濾色 (Screen) 系列則是與①色彩增殖 (Multyple) 系列完全相反，就是把黑色隱藏，而亮於黑色的顏色，則對下面的圖層往上加亮，例如想要把一張煙素材不去背就疊在其他沒有煙火的夜空中時，就可以用這個模式來做到，當然還是需要微調一下才會自然就是了w。

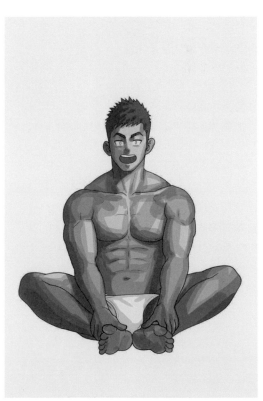

扯了以上兩個混合模式，這邊要講到一個非常好用的③覆蓋 Overlay 系列模式，它的效果剛好是①和②中間，也就是隱藏中間灰 (R127 G127 B127)，而比其亮的往上加亮，比其深的往下加深，因此可以用這個特性，達到同時調整亮部和暗部的作用。附代一提，柔光的力道比覆蓋弱，我個人比較歡。

STEP-10.
調整整體陰影色彩

在 Step7-9 的階段已經把人物整體的明暗關係定好了後，我會開始調整色彩的部分，當然也有厲害的繪者可以在疊加陰影的過程中就能精準配好顏色，但我個人沒有那麼厲害QQ，所以我習慣在這個階段開始使用色彩調整工具來對顏色做一些潤飾。

這時我會把檔案存成 PSD 檔後用 PS 來對顏色做調整，有一個要注意的地方是，圖像的色彩模式和描述檔，如果可以的話我會設定成 sRGB 模式，以避免用不同軟體編輯時造成的明顯色差。

在確認好色彩設定後，我會在 PS 用「色彩平衡」和「選擇顏色」等工具來針對每個色彩區塊做調整。

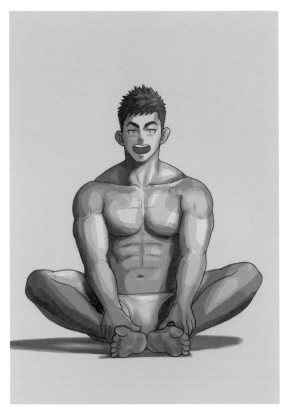

STEP-11.
開始瘋狂混色囉

接下來的步驟是最辛苦的步驟！在用 PS 調完色彩之後，我會再回到 CLIP，用它的水彩筆刷來進行混色。

這時我會把所有物件陰影圖層通通合併成各一層（例如頭髮層、皮膚層、衣物層），並且設定成「保護透明區」以免塗出去。
然後開始小心的在不破壞整體明暗關係的情況下來把顏色塗抹順暢。（這時候我建議把開在旁邊的參考素材的色調分離階層調高，同時參照比對著混色）

如果途中覺得顏色好像越混越濁了的話，可以重覆 Step10，進 PS 去調整顏色，或是用柔光圖層，疊一些不同的色彩資訊進去讓顏色更生動一些。

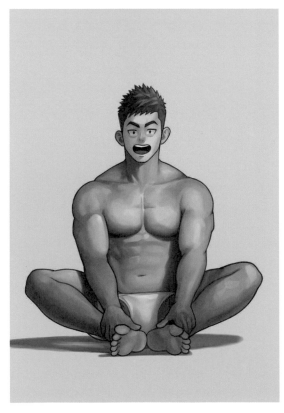

STEP-12.
持續混色和微調

不斷重覆 Step10-11 的步驟，對人物的整體
明暗和層次做細化。在這個階段因為你的持
續觀察，你會慢慢看見一開始你看不見的層
次和細節，我覺得這就是厚塗有趣的地方。

一開始我根本什麼都看不到，但隨著一直堅
持畫下去，我會慢慢看到哪裡可以補強，也
會慢慢看得懂那張素材的更多細節，這些都
是在畫這張圖的過程中，持續觀察下來的成
果。我相信，在重覆這些過程中，你的身體和
腦會慢慢記憶起這些經驗，對你之後的創作
會很有幫助。

小提醒：
這個階段也是最花時間的階段，可能花個 3－10 小
時甚至以上都有可能，請靠您的毅力堅持下去！

但如果開始發現眼花或是怎麼看都不好看的時候，
代表你該休息了！休息一下或是明天再畫，會發現突
然又能看到之前看不到的地方了喔！

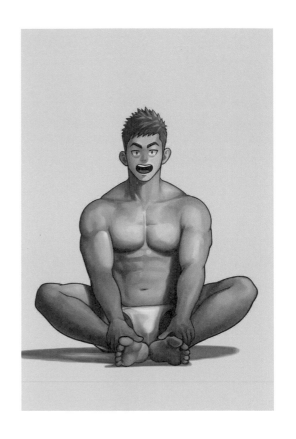

STEP-13.
加入高光和一些醍醐味！

差不多要到最後階段了，我喜歡這個時候加
入一些高光，加完之後如果想要再增加一些
資訊量，可以考慮加一下自己喜歡的要素，例
如汗水、臉紅、或是皮膚紋理等，可以讓完成
度更高，作品更有吸引力喔！

TIPS：
最後階斷的時候，建議一定要不時休息一下，轉一
轉畫布或左右反轉，從不同角度看看有沒有能調整
的地方，並且善用「液化工具」來做局部的調整喔！

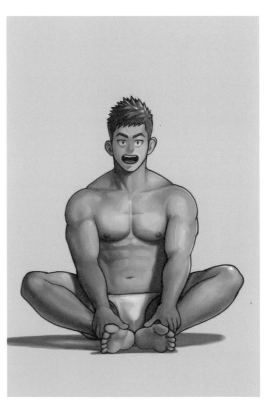

STEP-14.
人物完成

最後,我通常會在要完成時至少休息一天,睡一覺起來後再看看有沒有可以再調整的地方,通常一定會有!有一位日本著名繪師有說過,一定要至少睡一晚 (?) 後起來改三個地方才能公開發表喔 w!

或是最後再加上一些小小的色彩變化,把陰影處用藍紫色等顏色讓它不要那麼死黑!暗沉!之類的!

或是白色或灰色等沒有彩度顏色的物件,也可以加入一些淡淡的其他色彩,讓它看起來層次更豐富喔。

STEP-15.
自由發揮：加入背景和劇情

這也是我覺得最有趣的步驟,有時候其實只是想畫一個人物,或僅僅是想練習的作品,卻意外發現加上不同的情境背景,會變的非常有趣!

不過這邊要特別注意背景和人物的透視角度和光影要盡量一致,因為我們這本素材的拍攝角度多半是平視取鏡,所以在找背景參考的時候,會相對的好找一些 (?)

或是你想要自己拍攝這個人物的背景素材的話,就只要記得「平角度拍攝」,然後「避免用廣角焦段」,通常都會滿適合的喔。

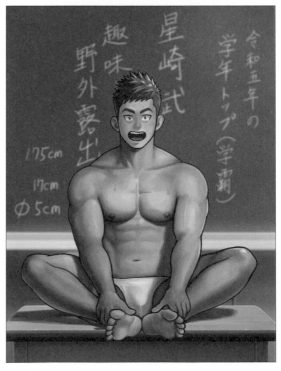

實例上色過程影片：

由自家角色 Vtuber 星崎武的實例演示

這張圖的上色過程我們特別請星崎的小兒子阿武在他的 YT 頻道現場直播演示了！

詳細的收錄了本章節的操作過程。
無修剪不藏私且微翻車？內容也包括上了色時會遇到的各種狀況及對應措施。

最真實的上色分享，覺得自己不擅長上色的讀者，這邊沒有超級厲害的神人上色法！但有超ㄎㄧㄤ阿武 XD！他會示範就算不是很會畫也可以跟得上的作法喔 (笑, 歡迎來看看吧 :D

影片連結：
https://www.youtube.com/
watch?v=yF__JhuswqE

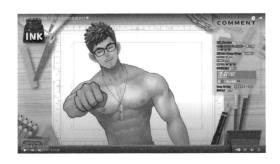

淺談素材拍攝
的鏡頭焦段

對攝影有一些研究的讀者可能會知道「鏡頭焦段」的概念，
隨著焦段的不同，拍攝出來的畫面感也會不太一樣。
這邊會簡單介紹本書在拍攝時所選用的焦段及特性。

整體來說，鏡頭可以分成兩個大方向：「廣角」及「望遠」鏡頭。而區分這兩個方向的中間點，我們可以稱之為「標準鏡頭焦段」，大約會落在鏡頭等效焦距50mm~70mm 之間。

標準焦段的特性是，拍出來的照片空間感會比較接近人眼看到的感覺。而相對於標準焦段 50-70mm 來說，比它小的焦段（像是 35mm、18mm、10mm 等），就會稱作「廣角鏡頭」，它的效果比起標準焦段，物體與物體之間的距離（特別是前後的遠近距離）會感覺變的比較遠，看起來就會很遼闊。而 mm 數字越小的，效果就越強烈。

相對於廣角鏡頭，比標準鏡頭 50-70mm 大 的 焦 段（85mm、200mm、600mm等），就會被稱作「望遠鏡頭」。它的特性會和廣角鏡頭相反，會把物品和物品前後遠近距離變的比較近，有一種畫面壓縮錯位的感覺，而 mm 數字越大的鏡頭，它照效果也越明顯。

通常只要是小於標準焦段以下的鏡頭，在越接近畫面的邊邊角角的地方，都會有明顯的變形，相反的，在大於標準焦段的鏡頭下，被攝物的變形情況就會越少。

所以我很喜歡用較長的焦段來做素材的拍攝，因為它比較可以避免人物變形造成參考時的誤判。

在這本書中，我們希望提供給讀者的素材可以是接近真實人類比例的照片，所以我們會選用比標準鏡頭略長的焦段來進行拍攝，有興趣的讀者也歡迎提出討論或看看我們的說明影片喔↓↓

影片連結：
https://youtu.be/zcTc36Muoik

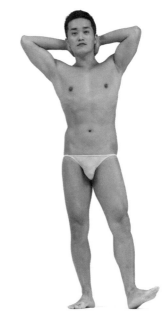

Chap.

02

基本單人動作
Peisuky 篇

收錄各種站立、走路、蹲、坐等
生活常見姿勢。

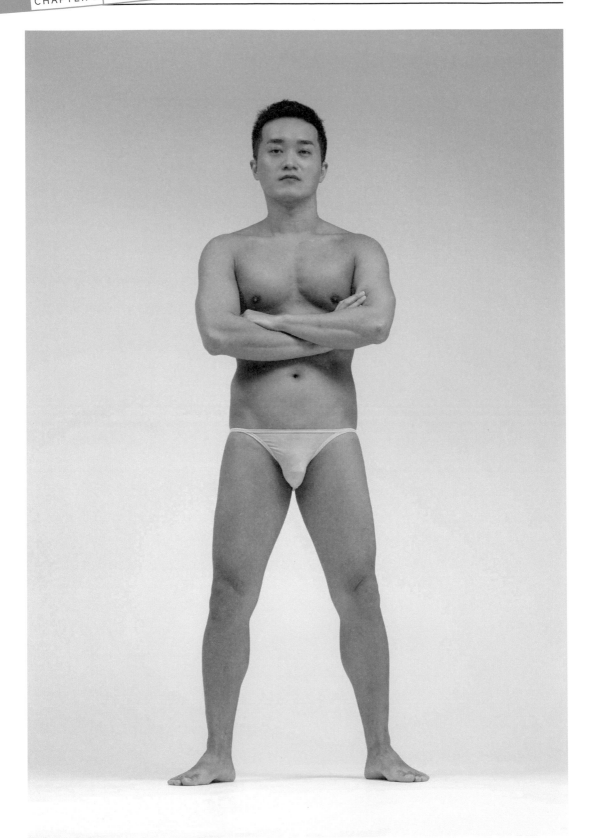

站姿 1 ＋ 平均光源 ＋ 正面

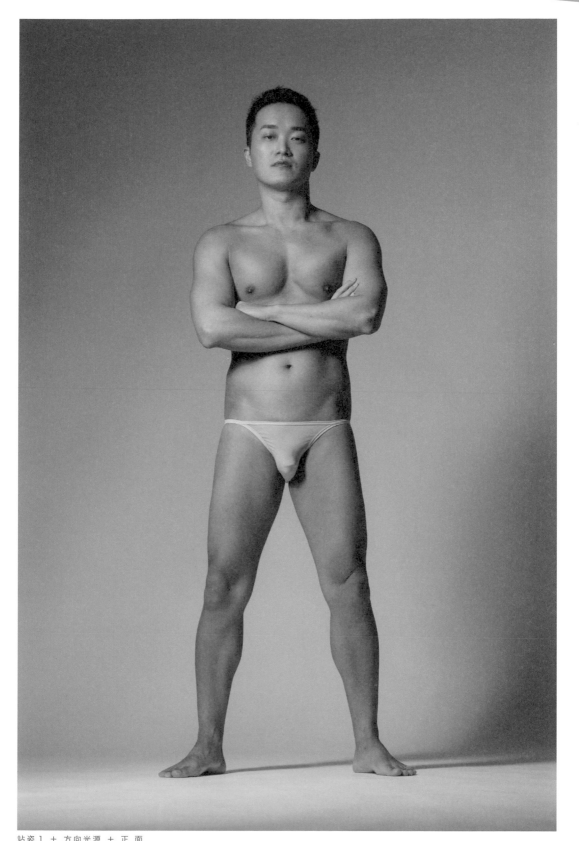

站姿 1 ＋ 方向光源 ＋ 正 面

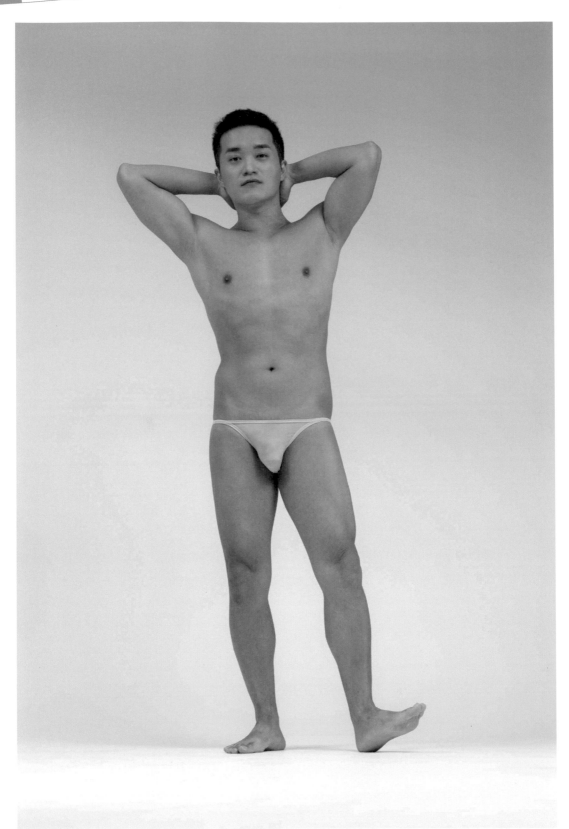

站姿 2 ＋ 平均光源 ＋ 正 面

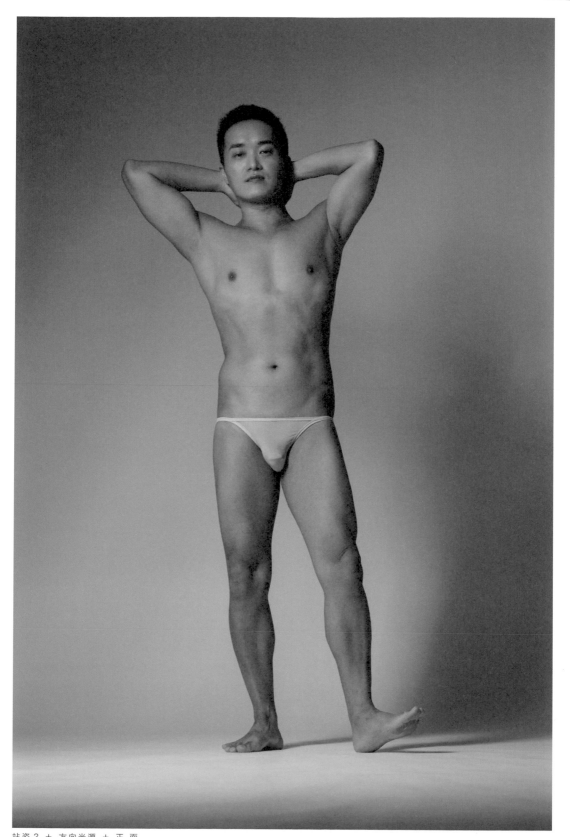

站姿 2 ＋ 方向光源 ＋ 正面

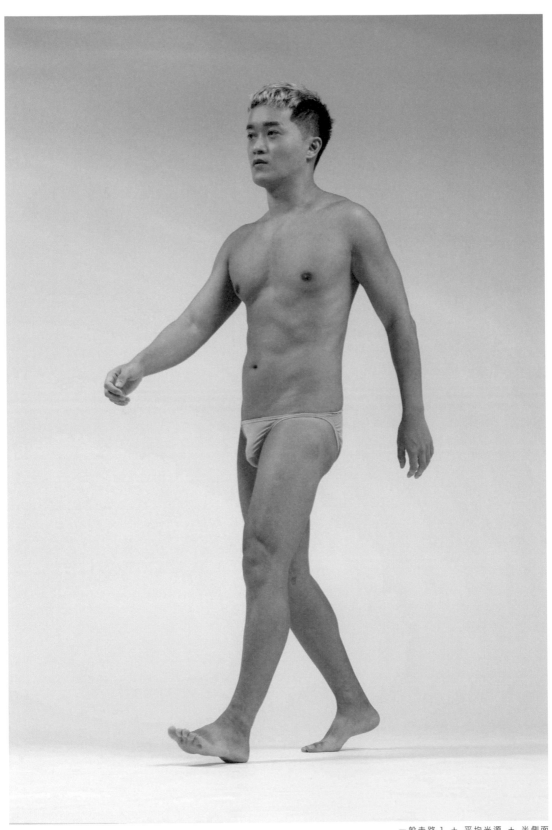

一般走路 1 ＋ 平均光源 ＋ 半側面

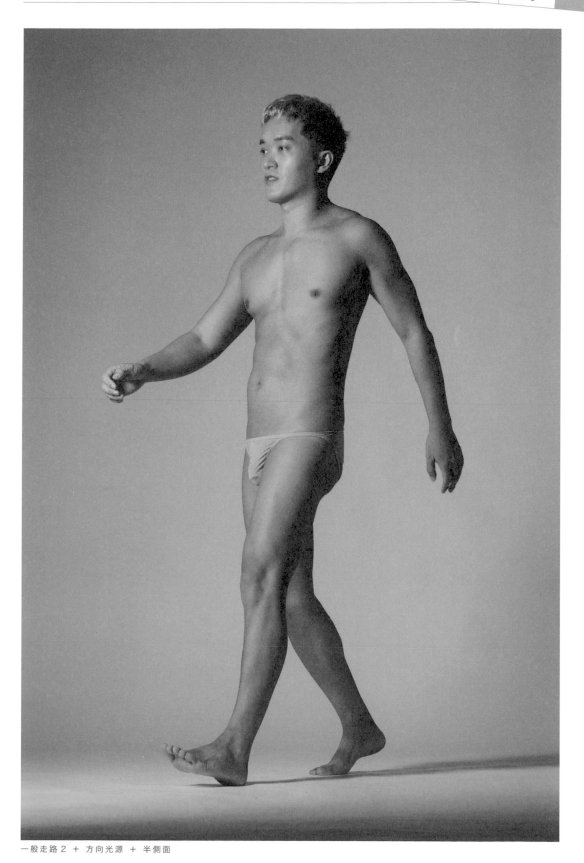

一般走路 2 ＋ 方向光源 ＋ 半側面

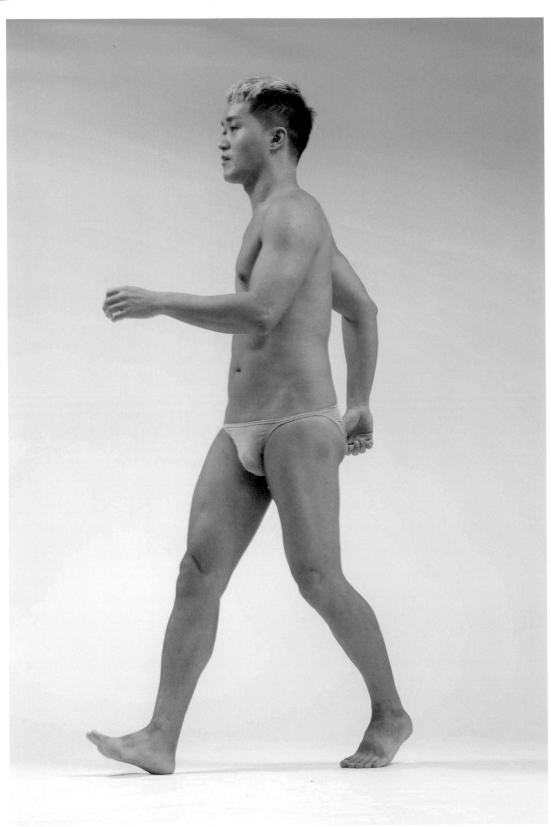

一般走路 2 ＋ 平均光源 ＋ 半側面

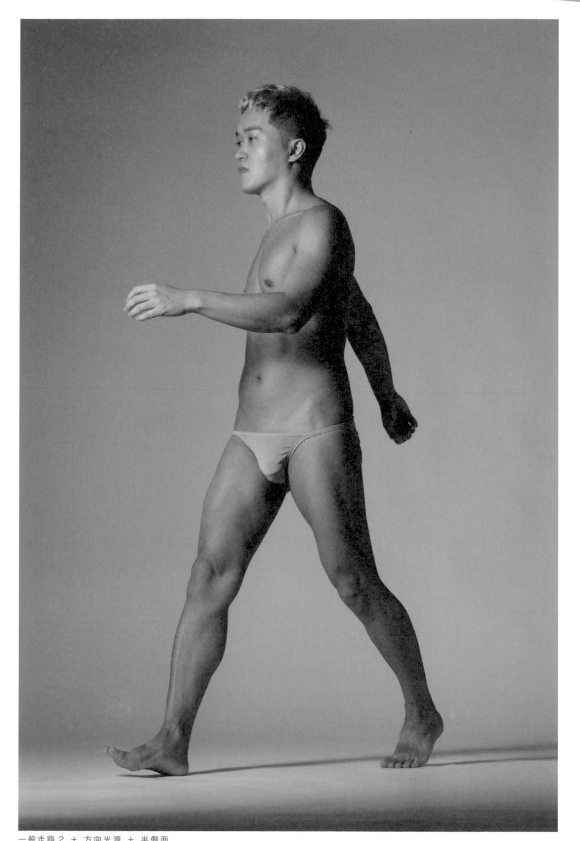

一般走路 2 ＋ 方向光源 ＋ 半側面

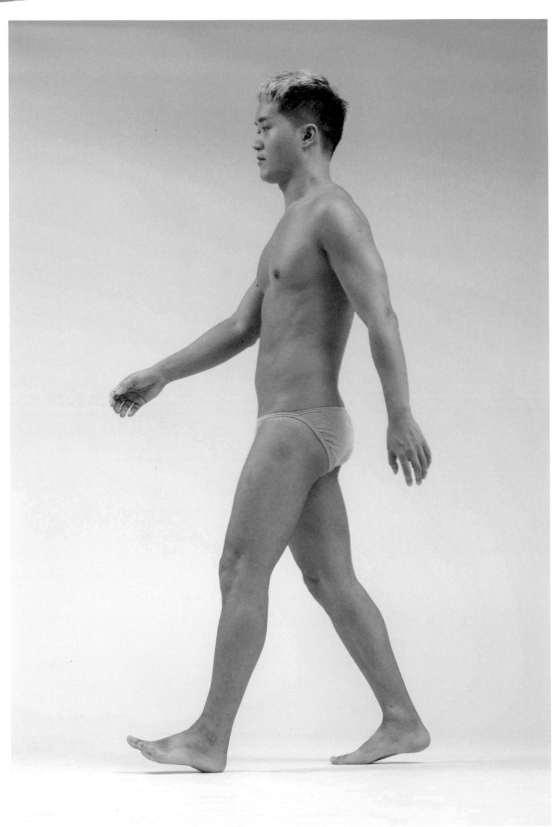

一般走路 3 ＋ 平均光源 ＋ 正側面

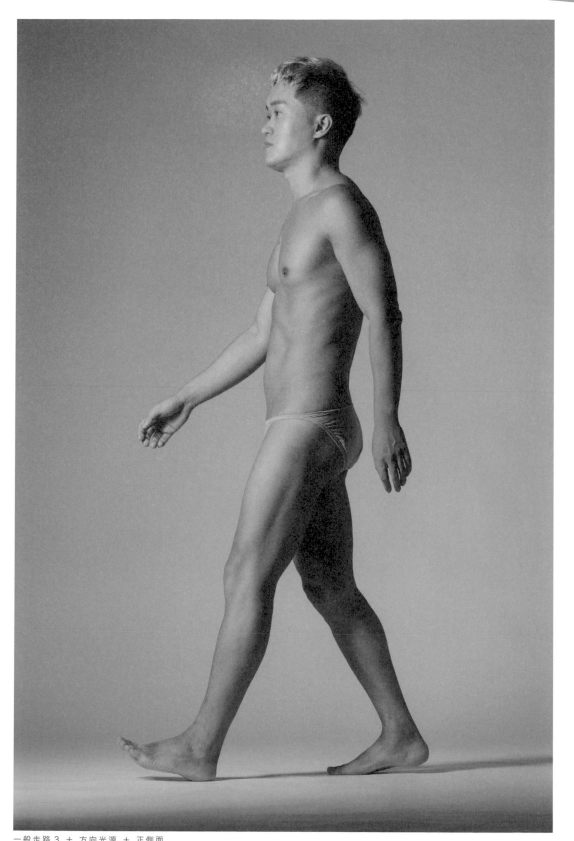

一般走路 3 ＋ 方向光源 ＋ 正側面

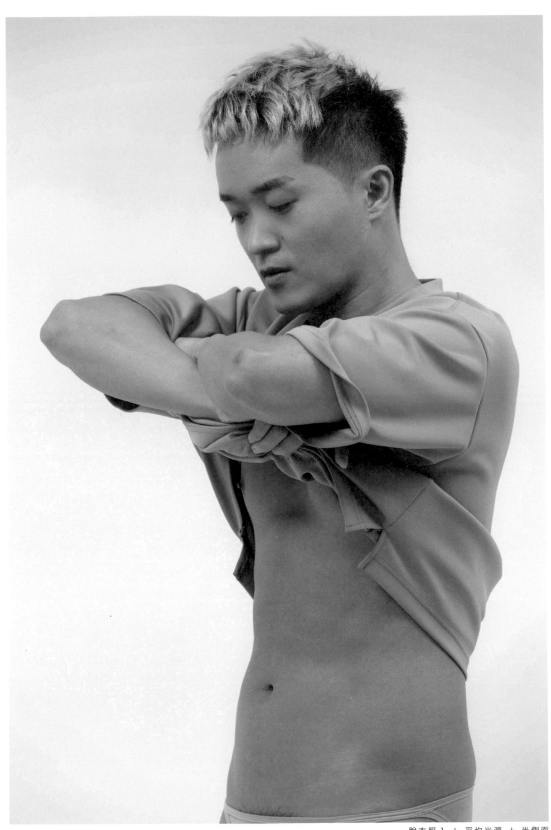

脫衣服 1 ＋ 平均光源 ＋ 半側面

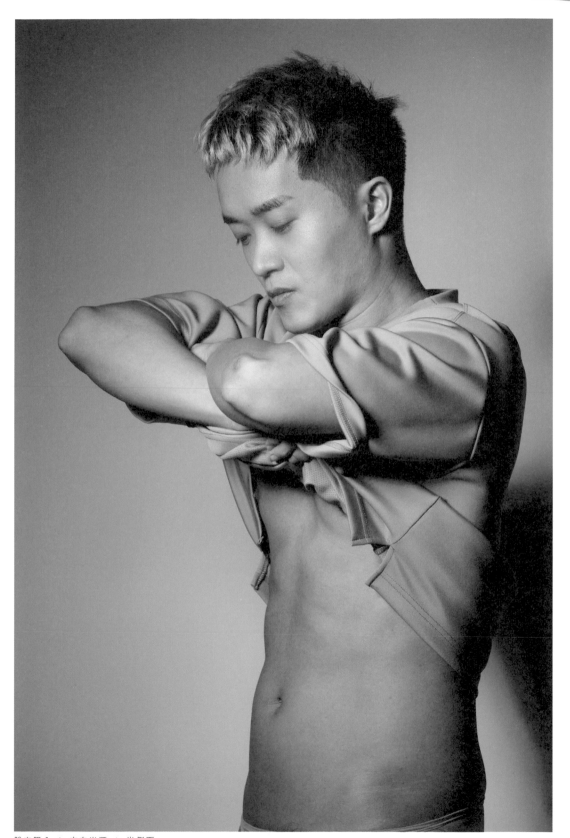

脫衣服 1 ＋ 方向光源 ＋ 半側面

脫衣服 2 ＋ 平均光源 ＋ 正側面

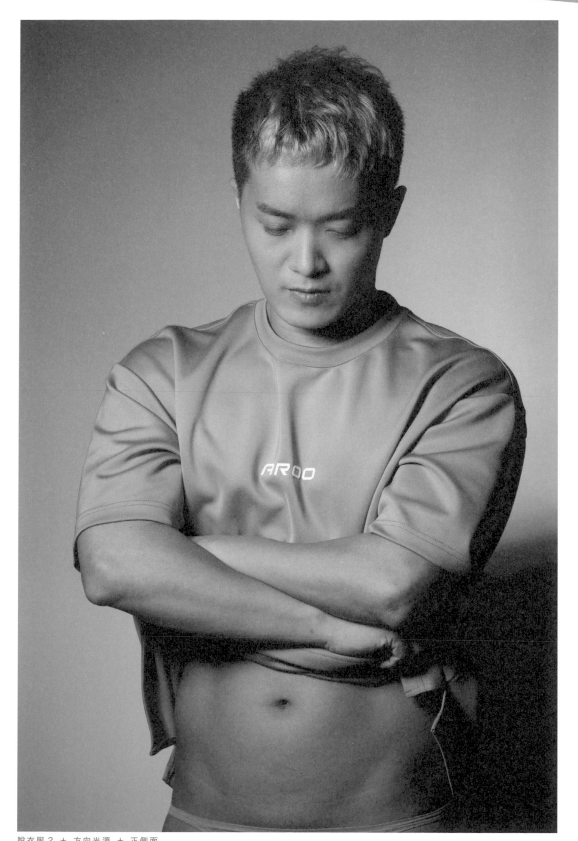

脫衣服 2 ＋ 方向光源 ＋ 正側面

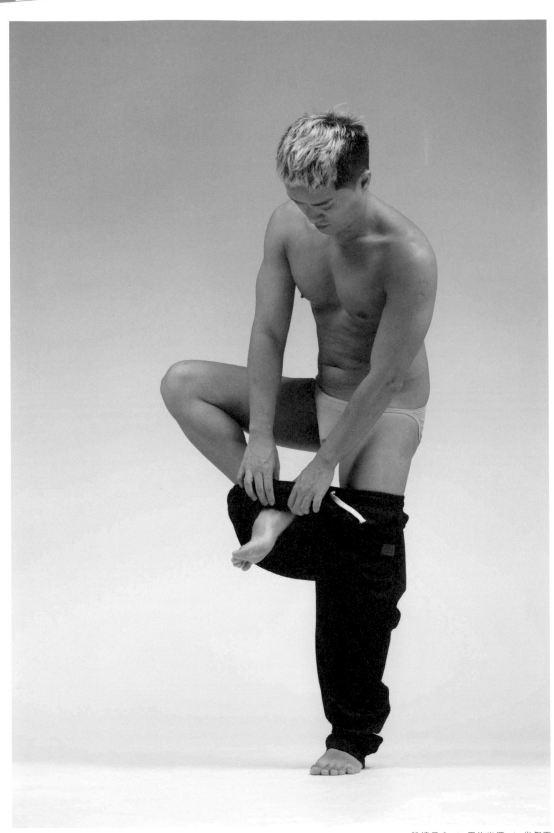

脫褲子 1 ＋ 平均光源 ＋ 半側面

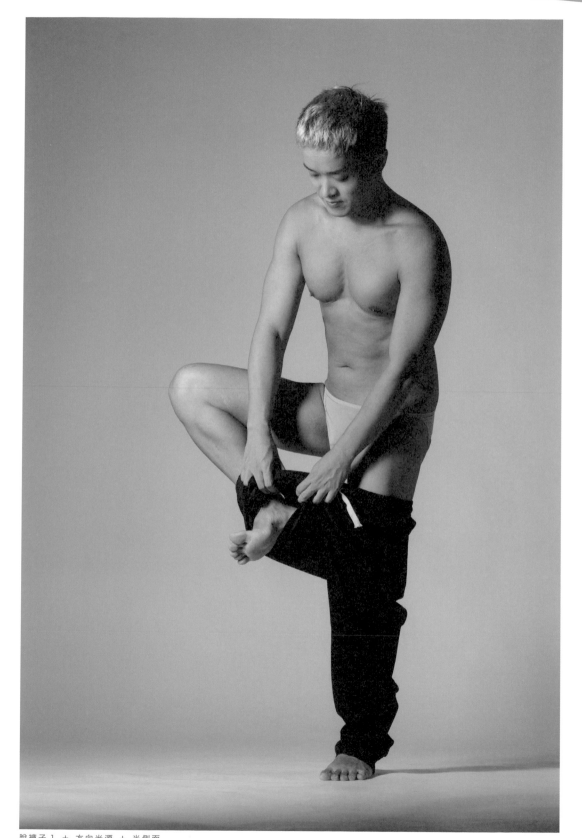

脫褲子 1 ＋ 方向光源 ＋ 半側面

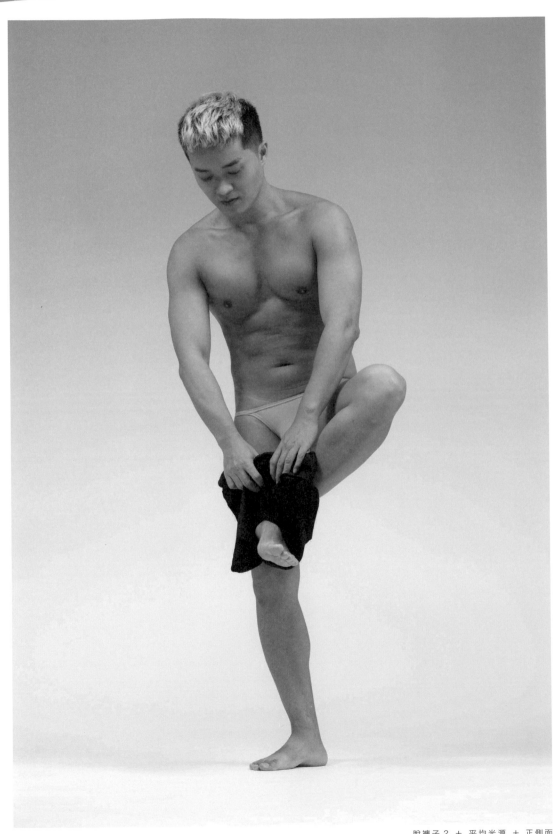

脫褲子 2 ＋ 平均光源 ＋ 正側面

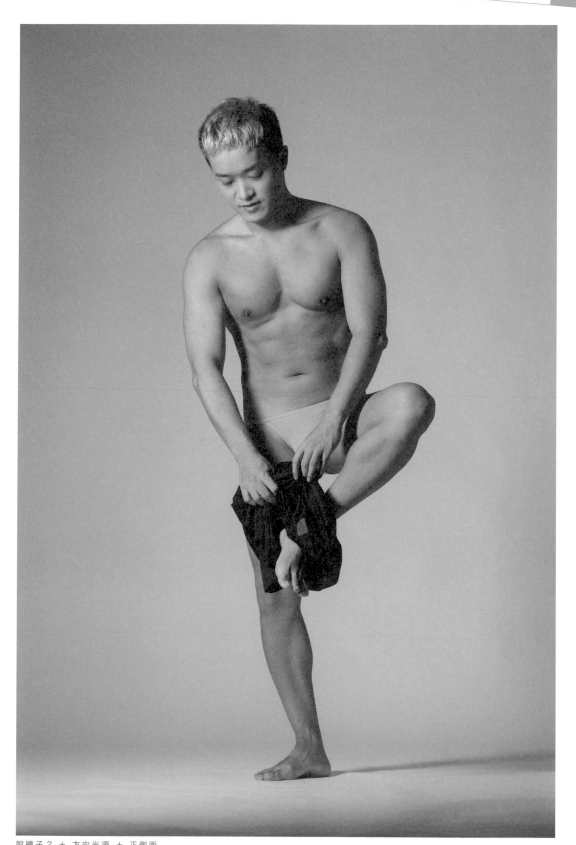

脫褲子 2 ＋ 方向光源 ＋ 正側面

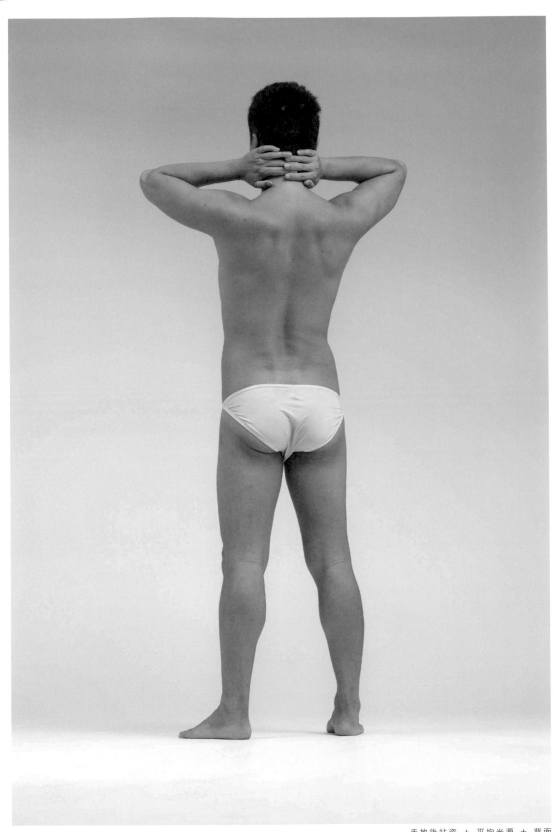

手放後站姿 ＋ 平均光源 ＋ 背面

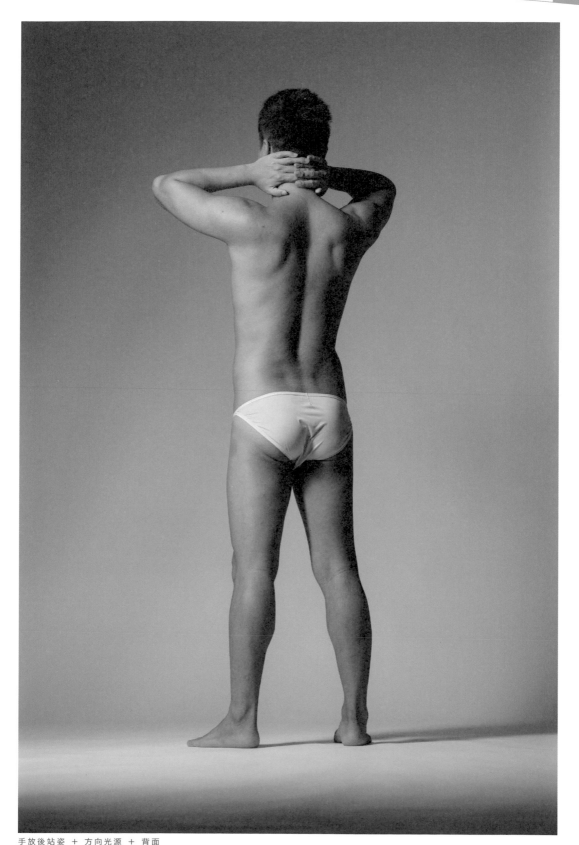

手放後站姿 ＋ 方向光源 ＋ 背面

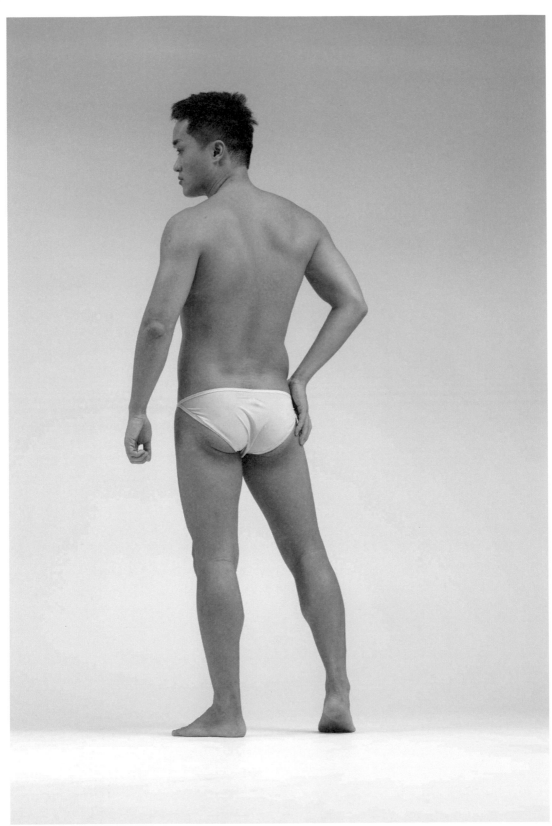

站姿 3 ＋ 平均光源 ＋ 後背面

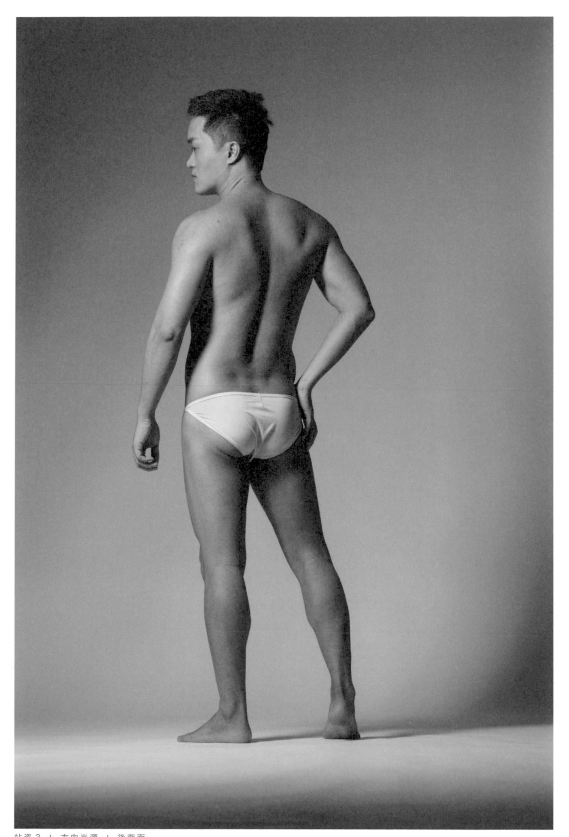

站姿 3 ＋ 方向光源 ＋ 後背面

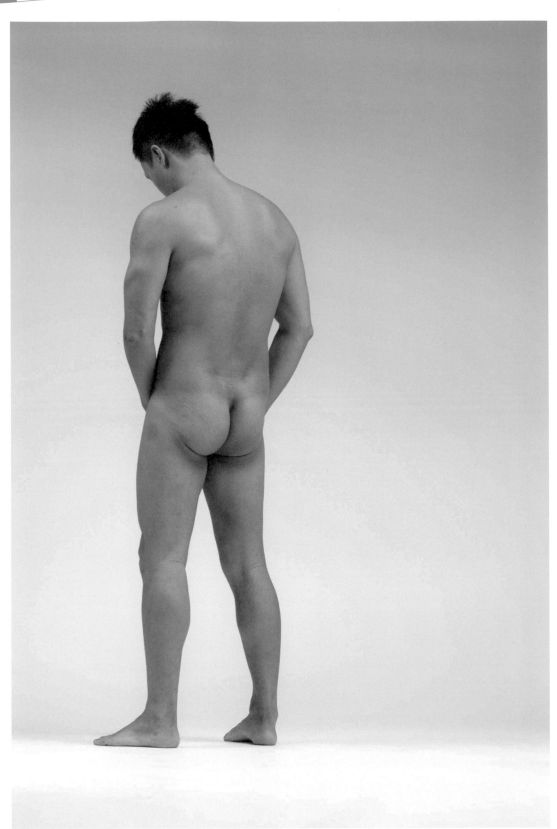

站姿 4 ＋ 平均光源 ＋ 後背面

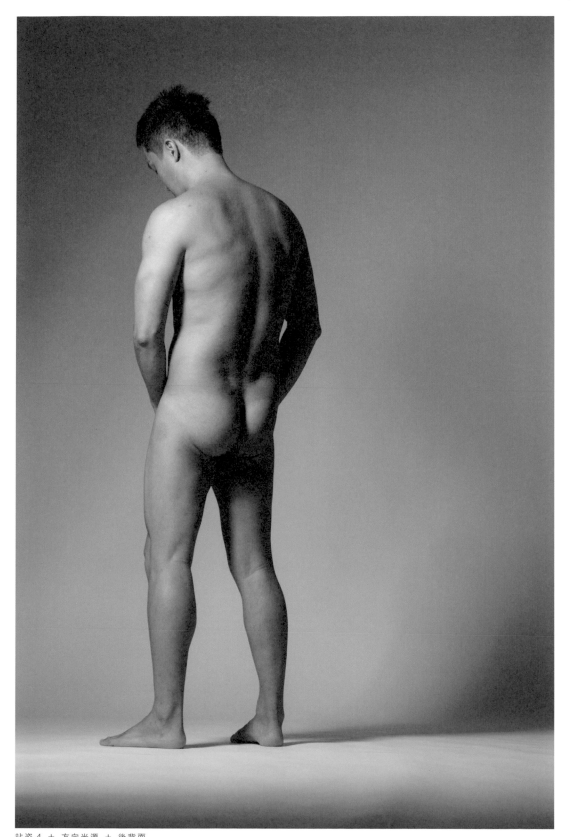

站姿 4 ＋ 方向光源 ＋ 後背面

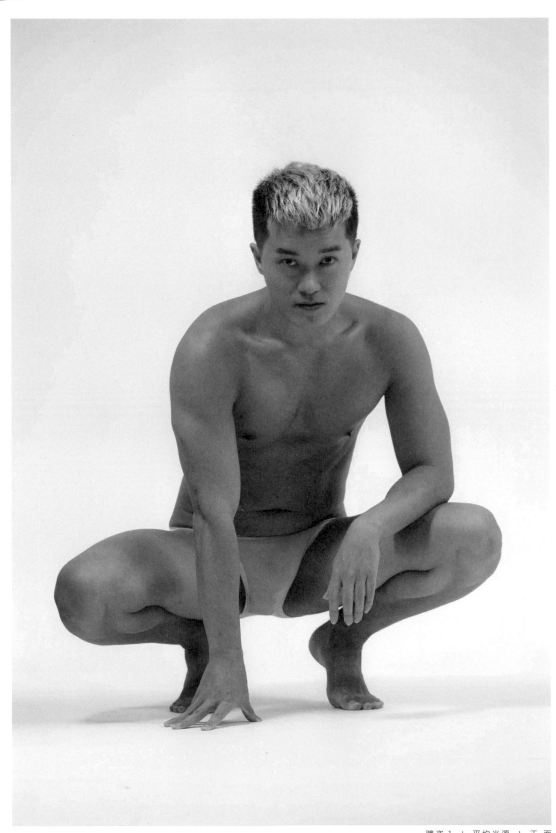

蹲姿 1 ＋ 平均光源 ＋ 正 面

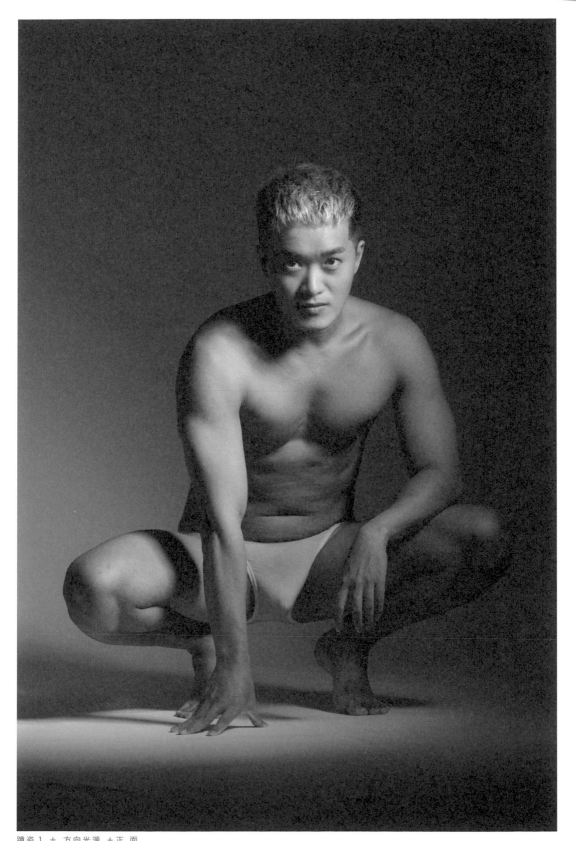

蹲姿 1 ＋ 方向光源 ＋正 面

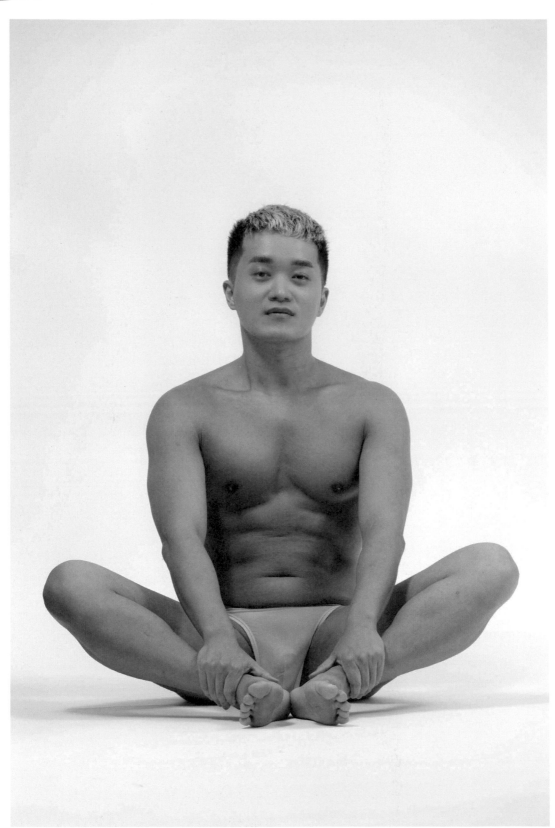

盤腿坐 ＋ 平均光源 ＋ 正面

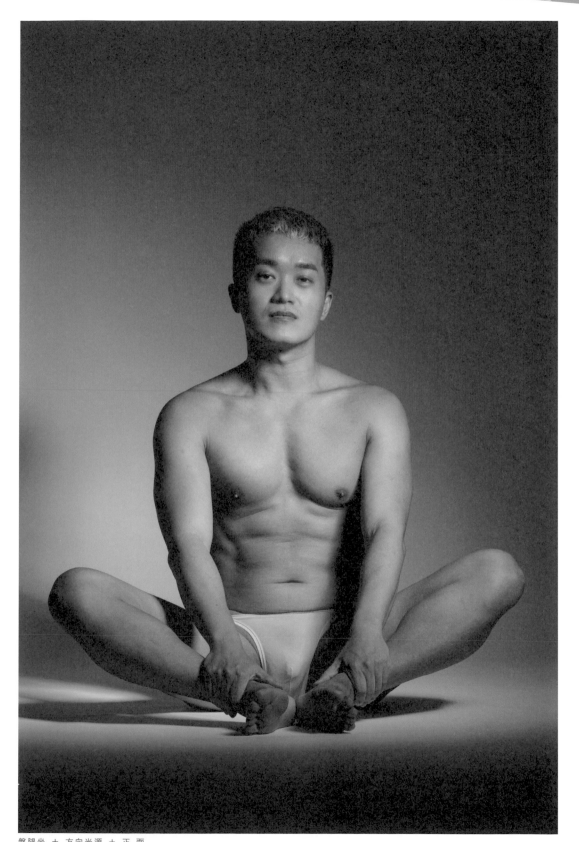

盤腿坐 ＋ 方向光源 ＋ 正面

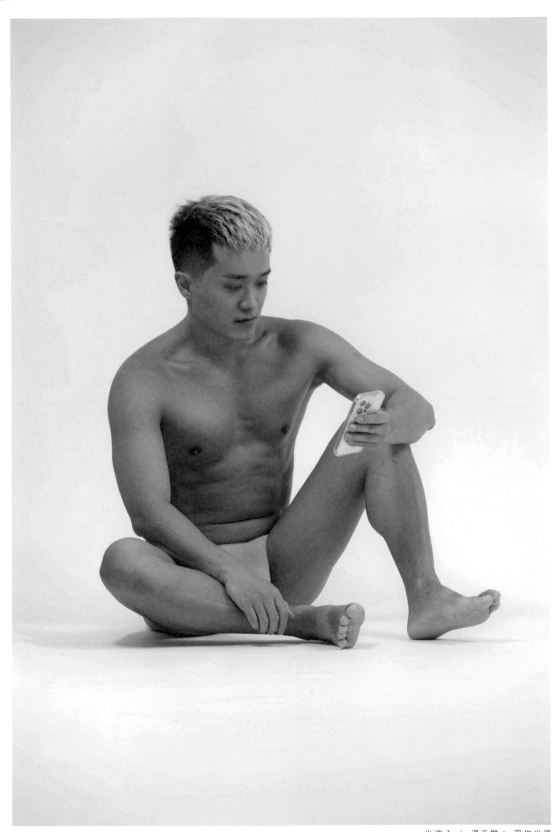

坐姿 1 ＋ 滑手機 ＋ 平均光源

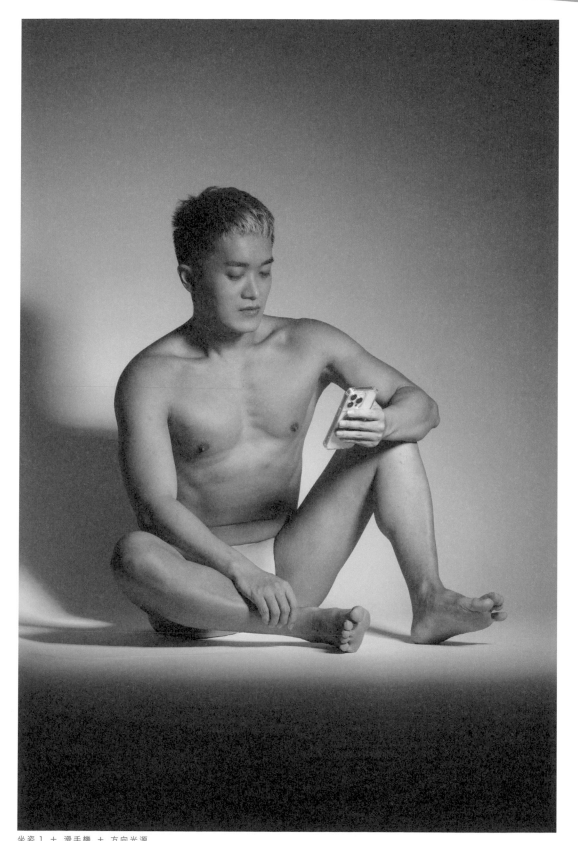

坐姿 1 ＋ 滑手機 ＋ 方向光源

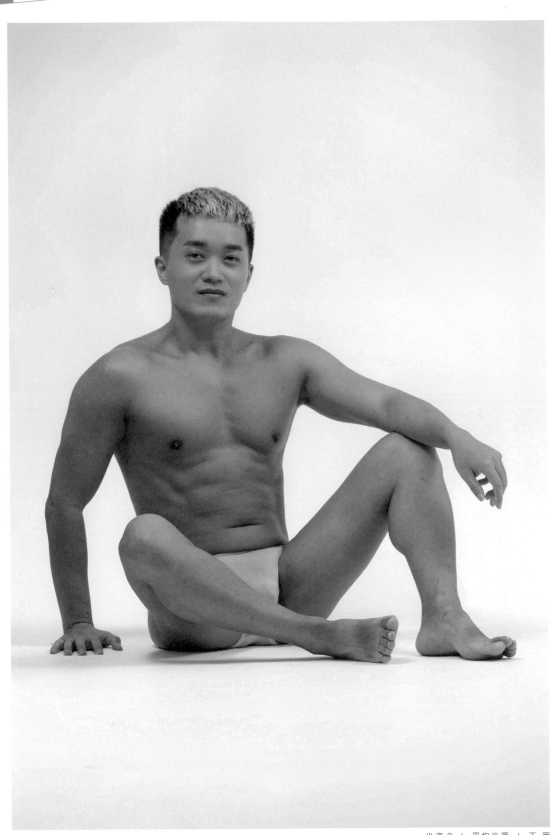

坐姿 2 ＋ 平均光源 ＋ 正面

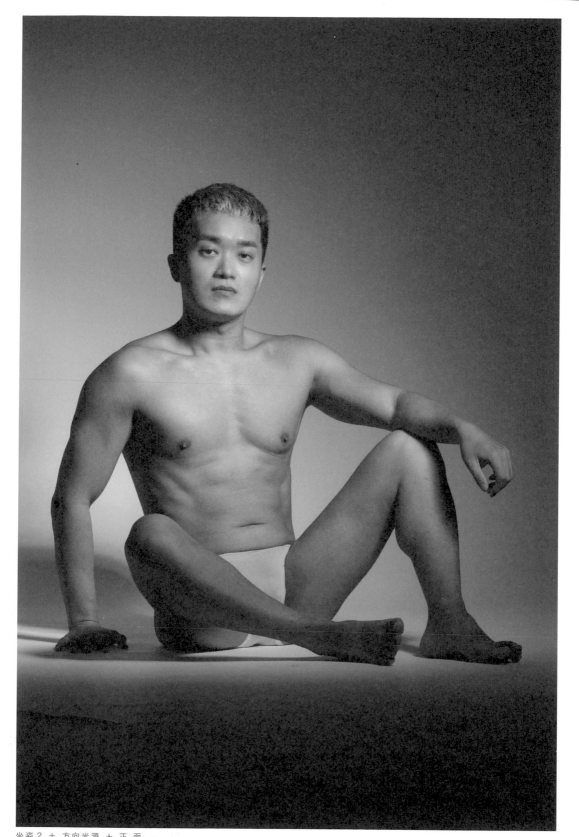

坐姿 2 ＋ 方向光源 ＋ 正 面

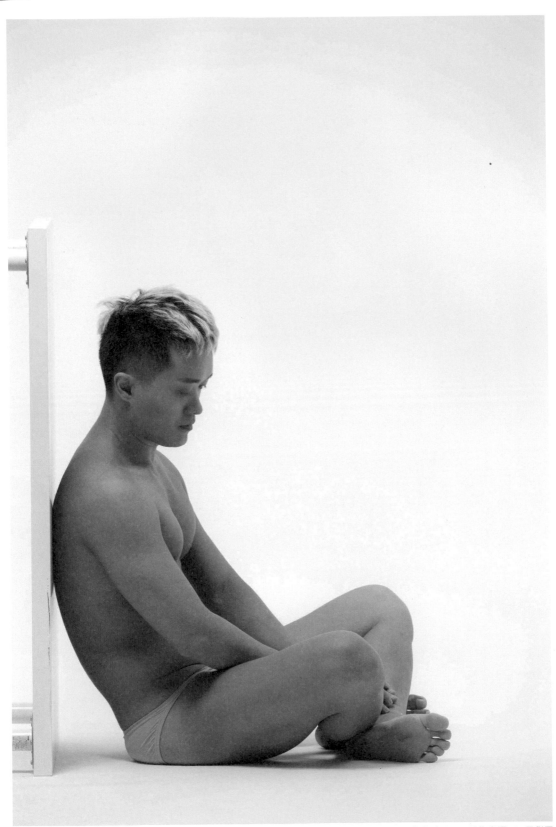

靠牆坐 1 ＋ 平均光源 ＋ 正側面

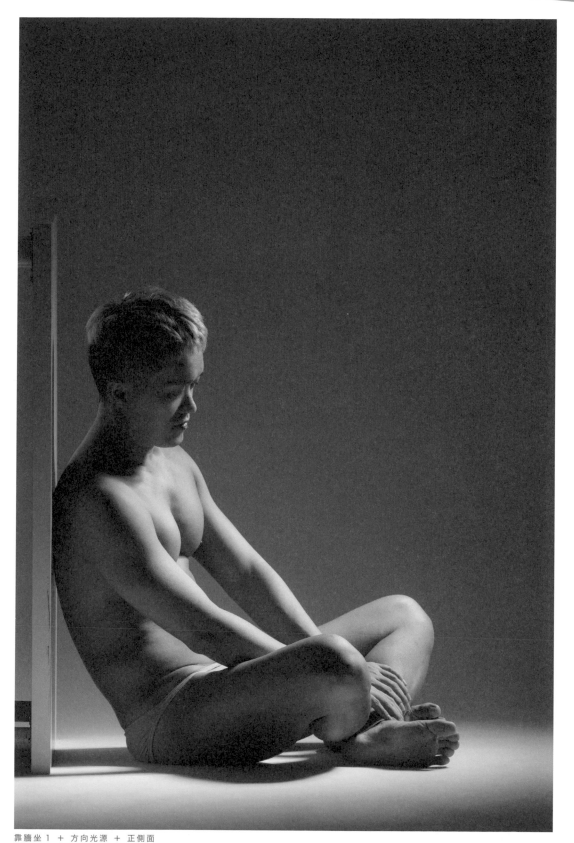

靠牆坐 1 ＋ 方向光源 ＋ 正側面

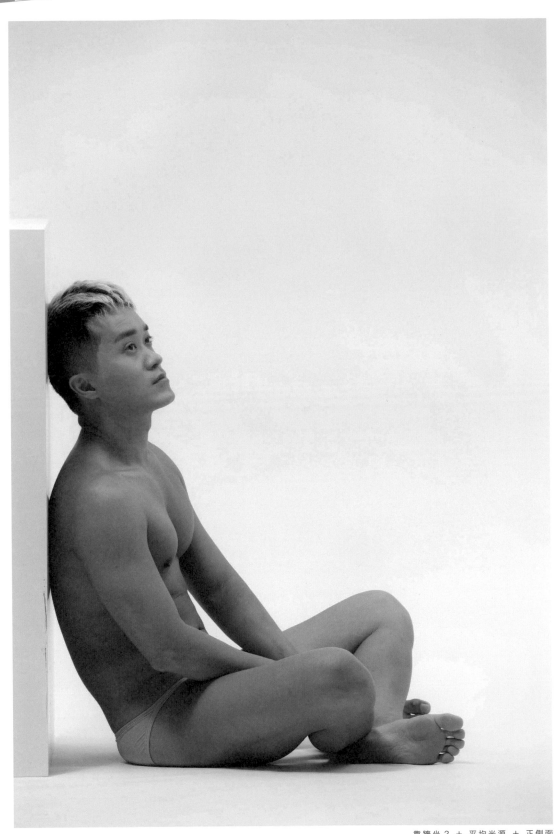

靠牆坐 2 ＋ 平均光源 ＋ 正側面

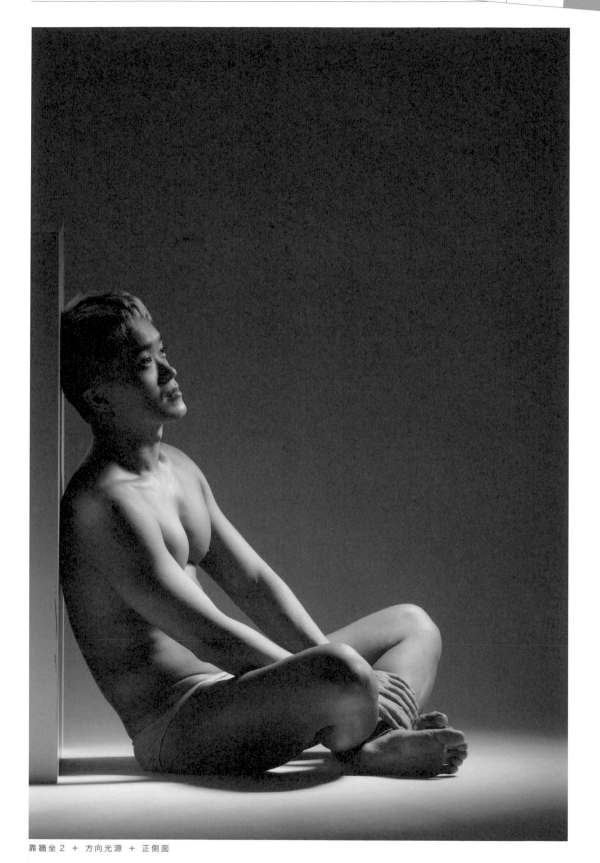

靠牆坐 2 ＋ 方向光源 ＋ 正側面

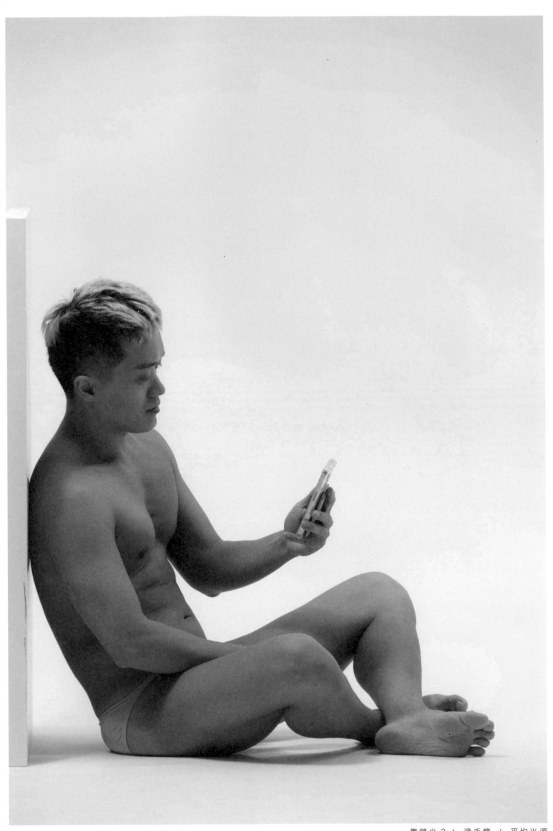

靠牆坐 3＋ 滑手機 ＋ 平均光源

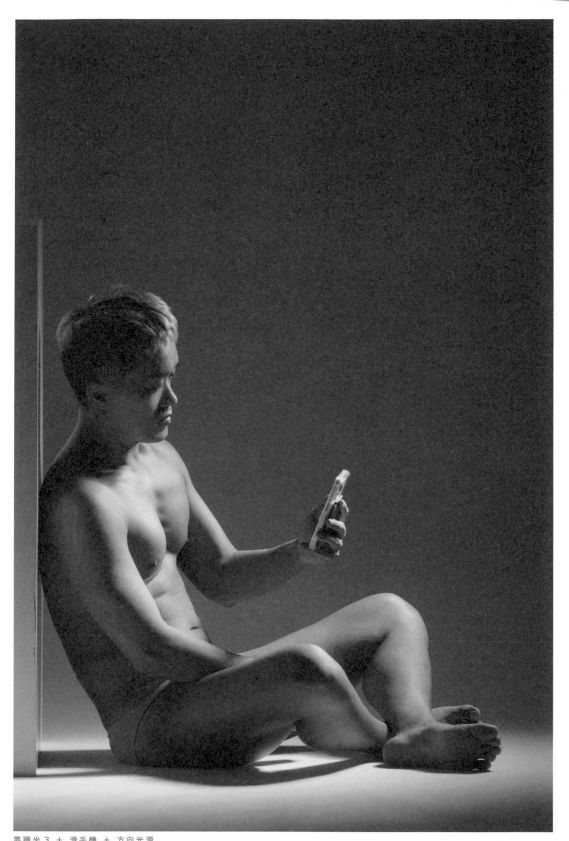

靠牆坐 3 ＋ 滑手機 ＋ 方向光源

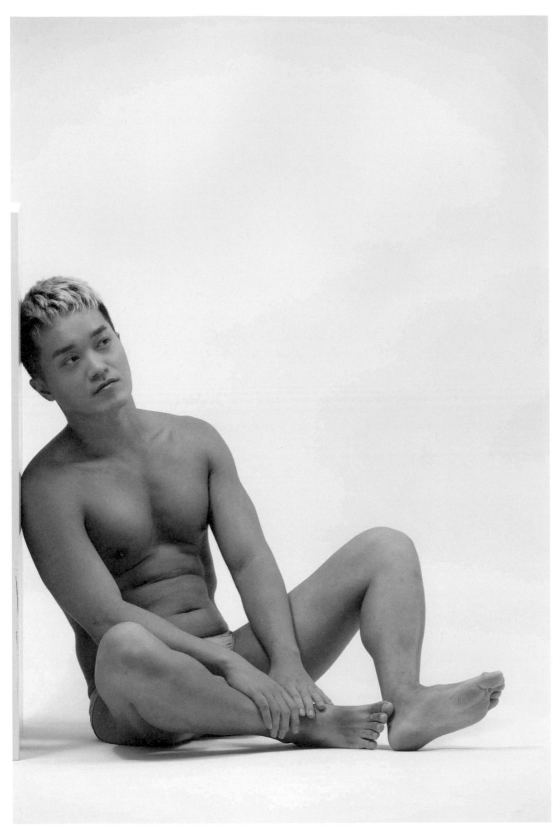

靠牆坐 4 ＋ 平均光源 ＋ 微側面

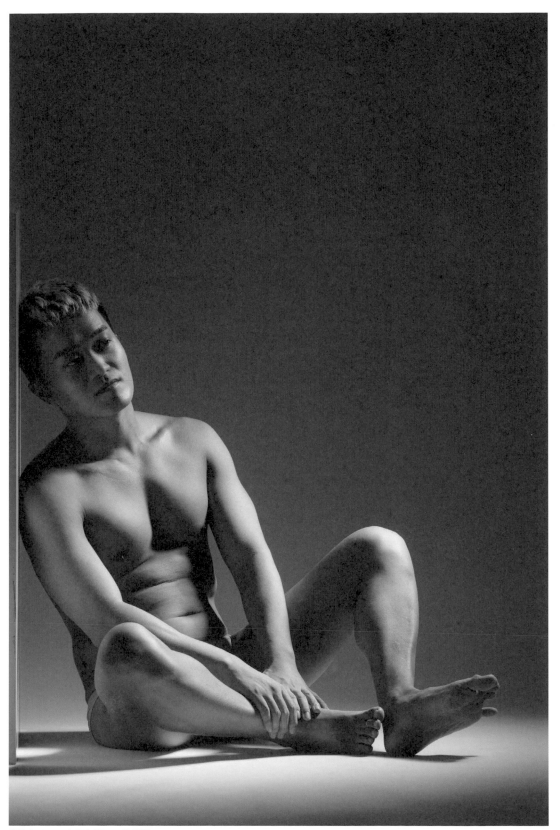

靠牆坐 4 ＋ 方向光源 ＋ 微側面

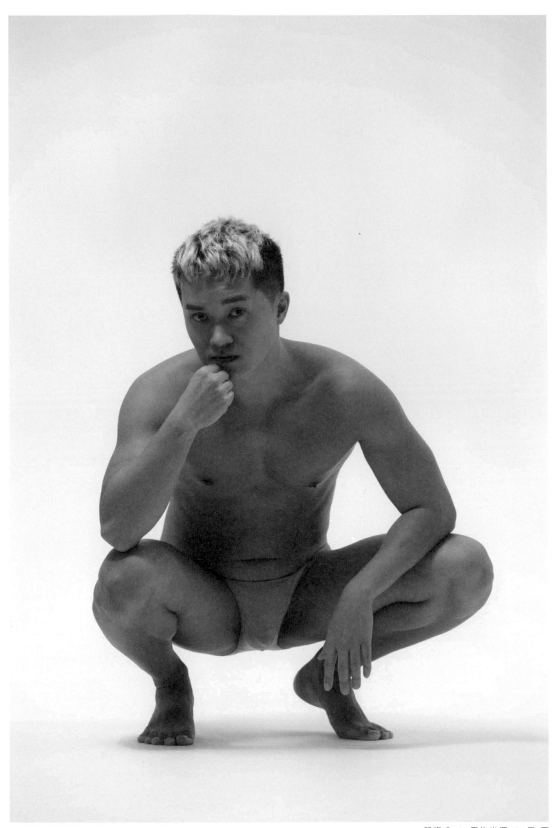

蹲姿 2 ＋ 平均光源 ＋ 正 面

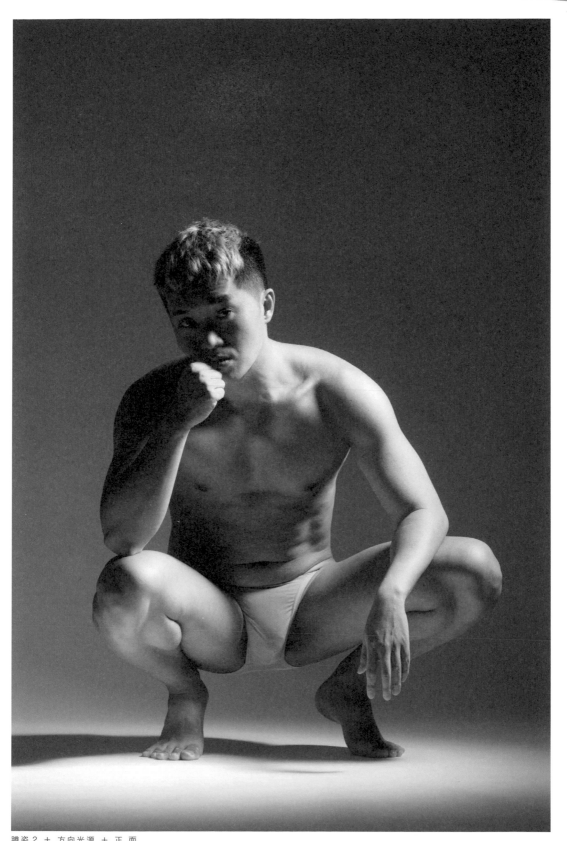

蹲姿 2 ＋ 方向光源 ＋ 正 面

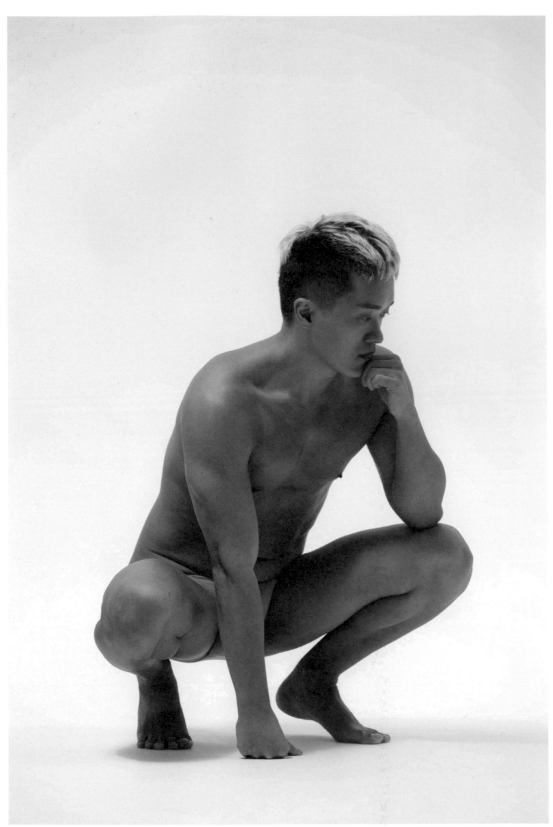

蹲姿 3 ＋ 平均光源 ＋ 微側面

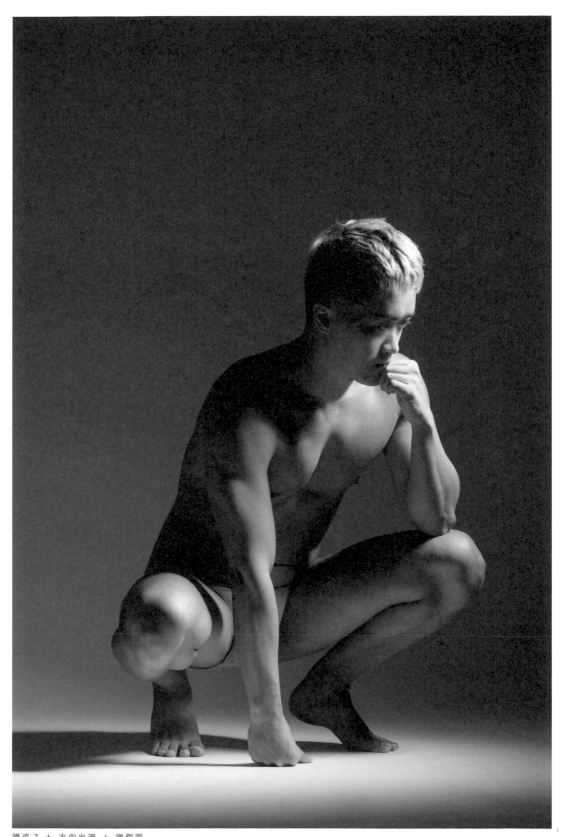

蹲姿 3 ＋ 方向光源 ＋ 微側面

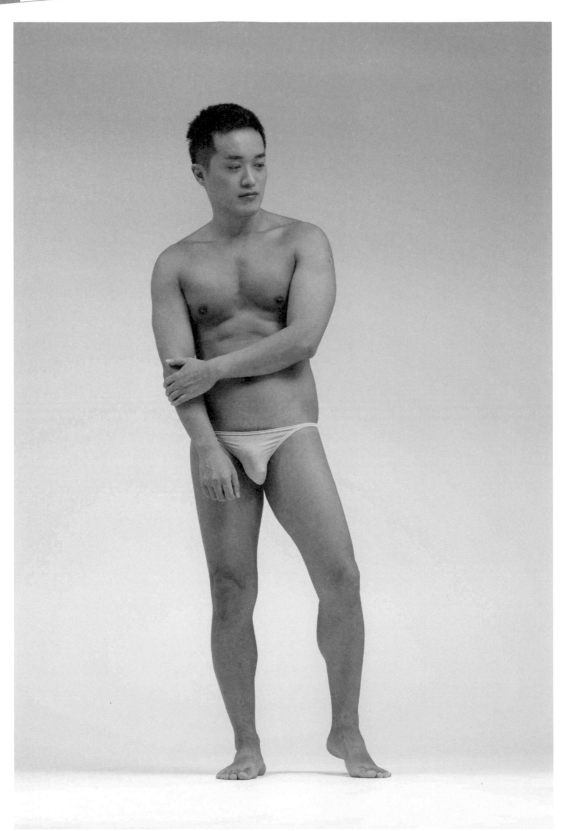

站姿 5 ＋ 平均光源 ＋ 正 面

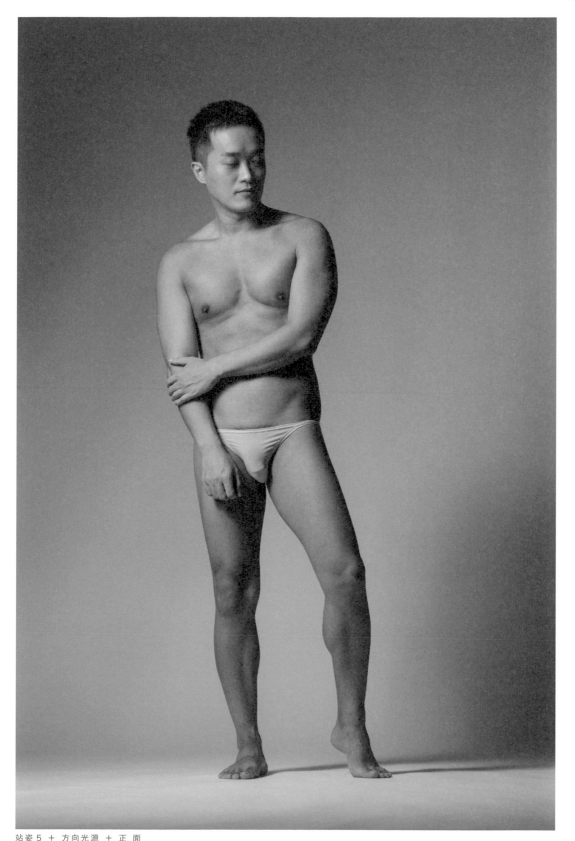

站姿 5 ＋ 方向光源 ＋ 正 面

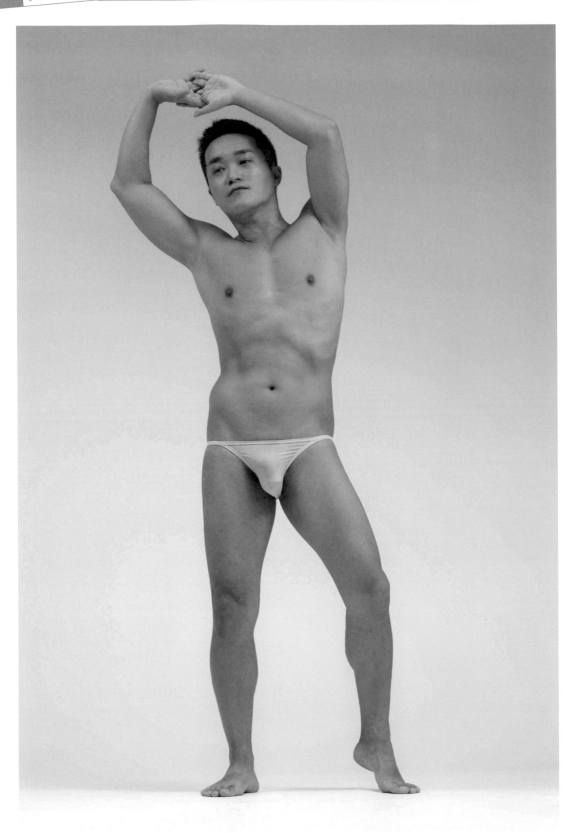

站姿 6 ＋ 平均光源 ＋ 正 面

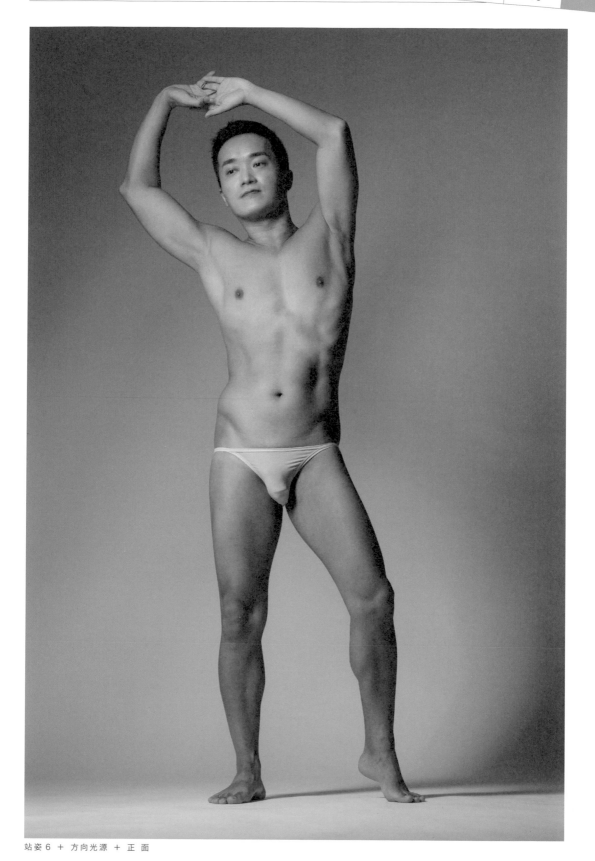

站姿 6 ＋ 方向光源 ＋ 正 面

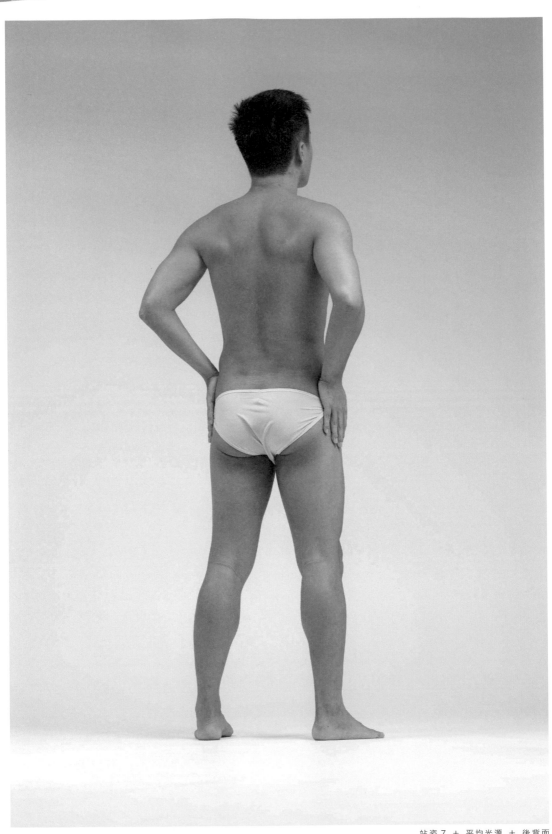

站姿 7 + 平均光源 + 後背面

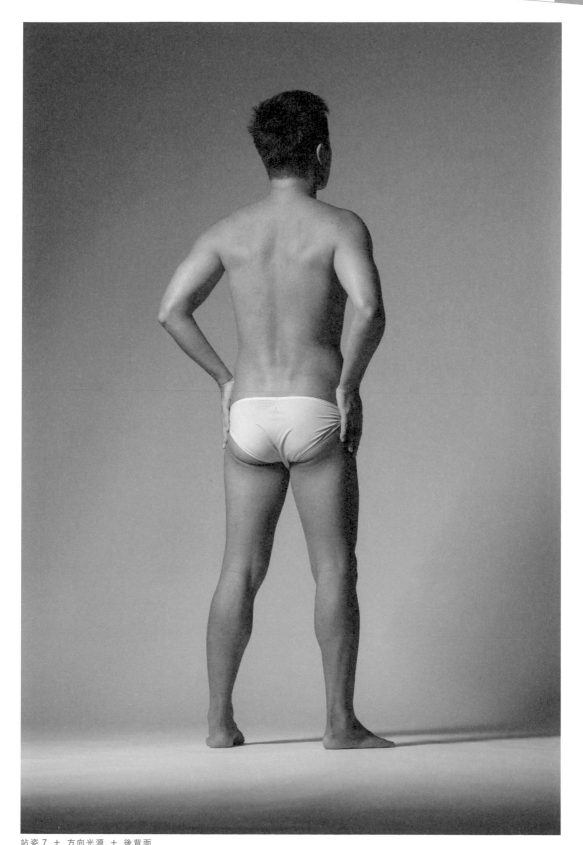

站姿 7 ＋ 方向光源 ＋ 後背面

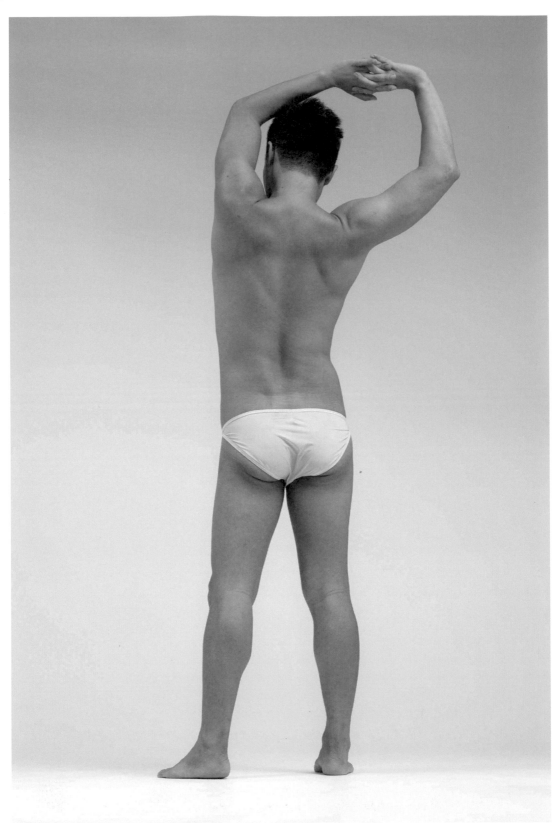

站姿 8 ＋ 平均光源 ＋ 半側面

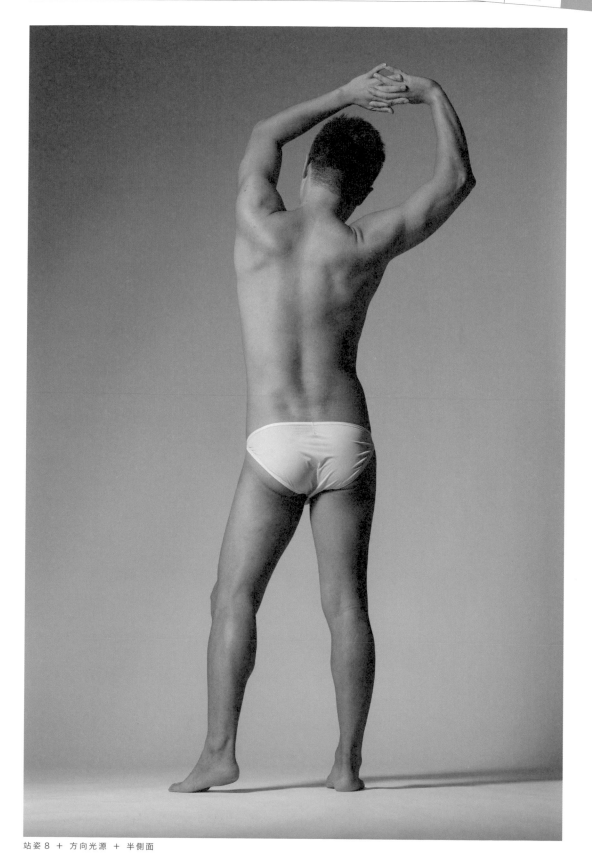

站姿 8 ＋ 方向光源 ＋ 半側面

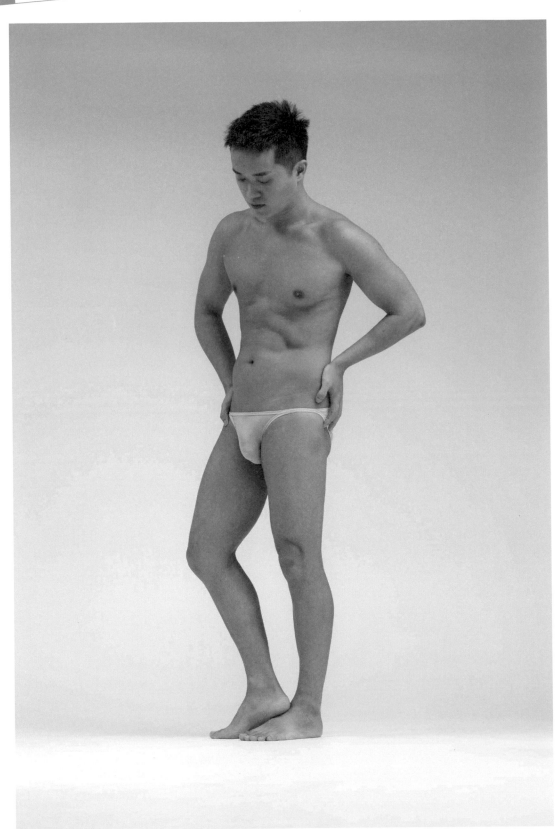

站姿 9 ＋ 平均光源 ＋ 半側面

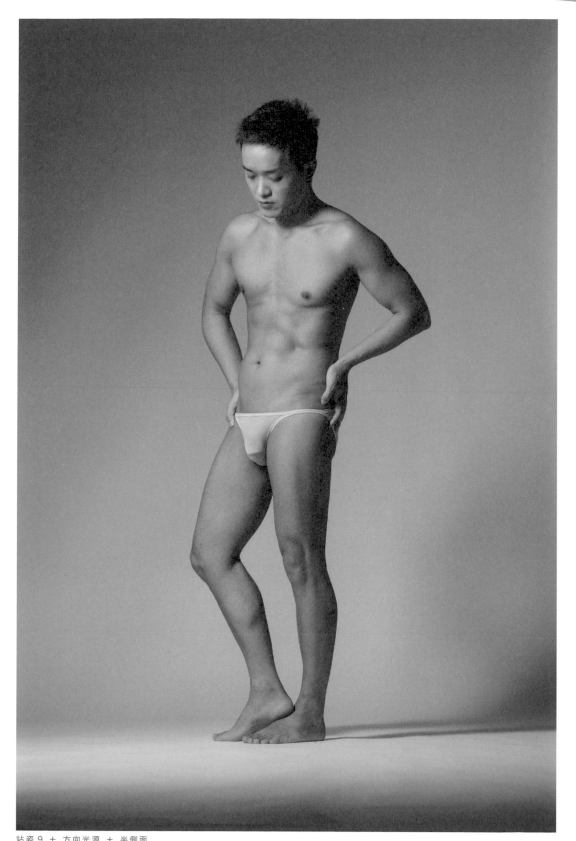

站姿 9 ＋ 方向光源 ＋ 半側面

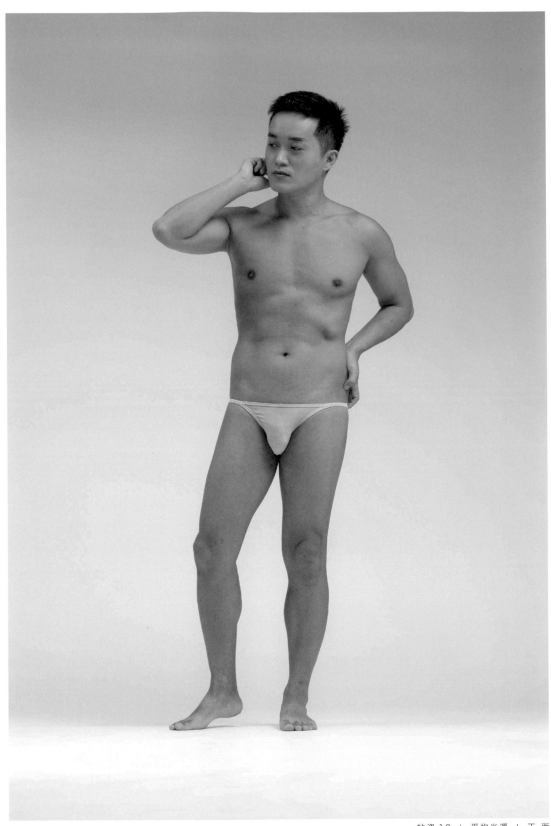

站姿 10 ＋ 平均光源 ＋ 正 面

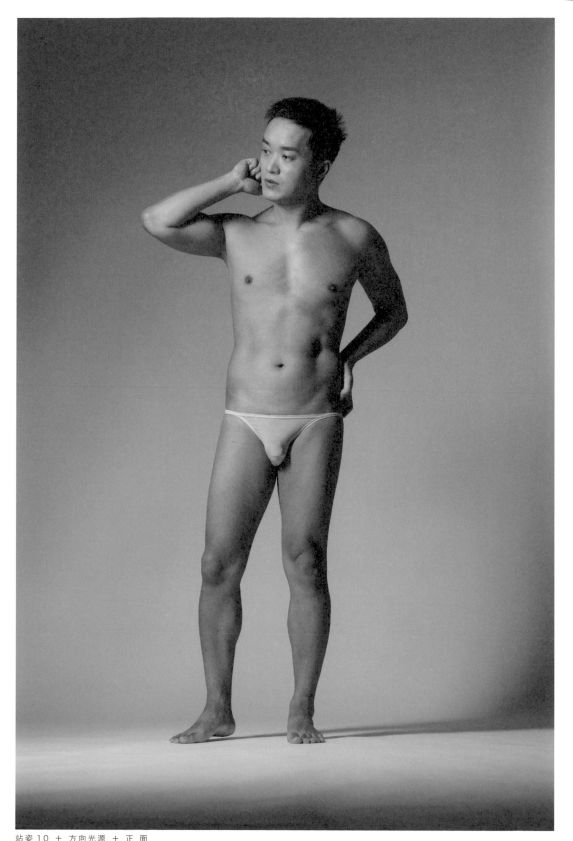

站姿 10 ＋ 方向光源 ＋ 正 面

淺談素體與
真人肌肉

素體模型是畫圖參考時非常方便的道具, 在星崎年輕的時候 (?) 只有簡單的木偶 (你一定知道我說得是什麼 (!?) 現到在市面上已經有相當多元的人物素體可以讓創作者做選擇, 這邊會簡單介紹在參時素體和真人肌肉的不同之處。

常常有需要畫畫的朋友一定會遇到不會畫的動作的情形, 這個時候如果手邊就有可以參考的資源的話會非常的方便。
因此很多模型製造商開發了越來越多元的可動模型, 甚至連肌肉的質感和觸感都做的非常擬真, 我們稱這種比較接近真人樣式的參考用人偶為「素體」。

素體的好處是, 你可以自由選購你喜歡的體型, 甚至是頭和手和腳的部件, 也可以幫他穿想要創作的衣服, 某些情況連重要部位都有各種物件可以替換 (///)。而且素體除了可以做動作的參考之外, 還可以做基本的打光參考, 個人覺的真的是非常的方便!
不過有用過素體的朋友可能會有類似的經

驗, 就是它在動作的表現在其實是有限度的。例如某些動作它可能無法自然的擺出, 又或是他的肌肉不會跟真人一樣互相牽連影響。

還有一點我覺得是最難克服的點就是…我自己本身的動作擺放常常會不自然! 要把素體或是玩偶的動作擺放自然, 其實是需要很好的動作 Sense 的 orz, 有時候光是要把素體擺到理想的動作, 可能就要花費相當多的時間了, 而且如果是難度很高的動作, 要讓它維持住往往也有一定的難度。

因此, 我建議除了素體之外, 還是需要多觀察真人, 可以吸收到很多素體沒有辦法跟給你的人體細節資訊喔。

影片連結:
https://youtu.be/ahaSWVMOGxU

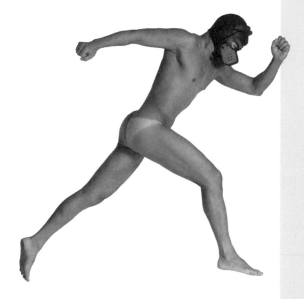

Chap.

03

基本單人動作
浪浪篇

收錄跳躍、基本教練動作及部分著衣
動作。

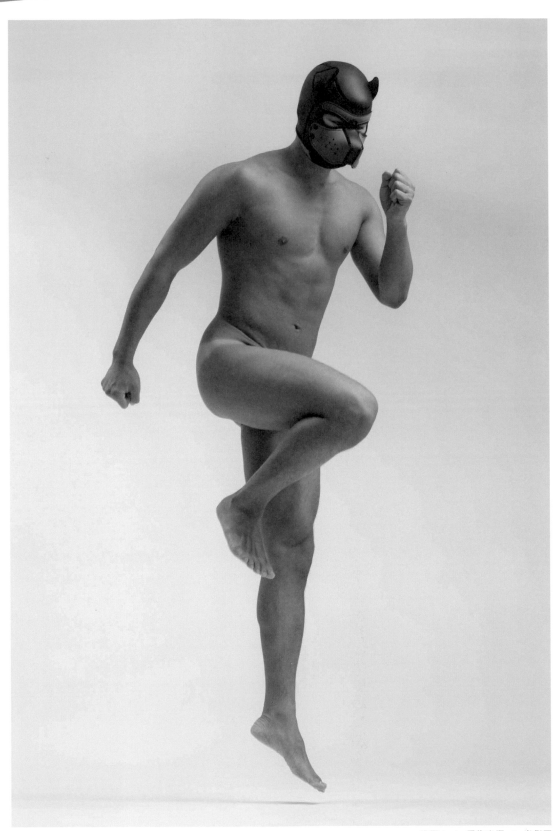

跳躍 1 ＋ 平均光源 ＋ 半側面

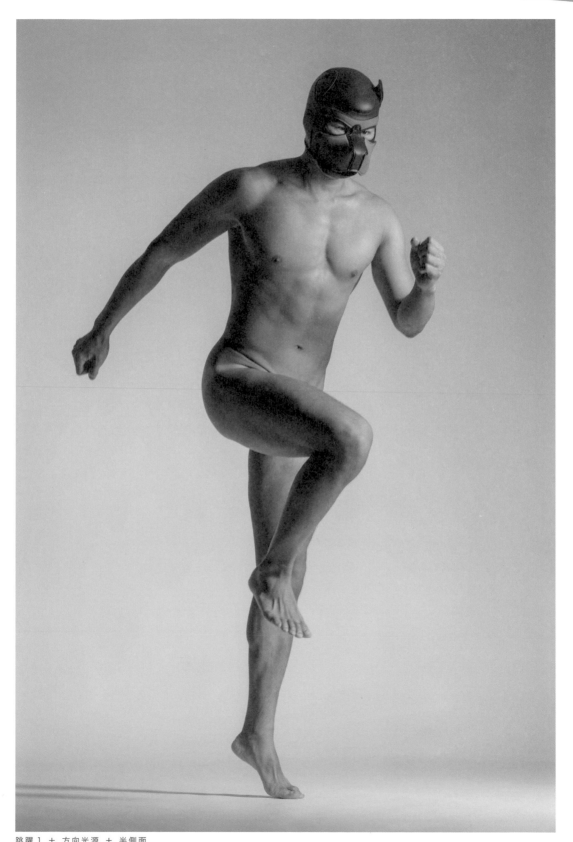

跳躍 1 ＋ 方向光源 ＋ 半側面

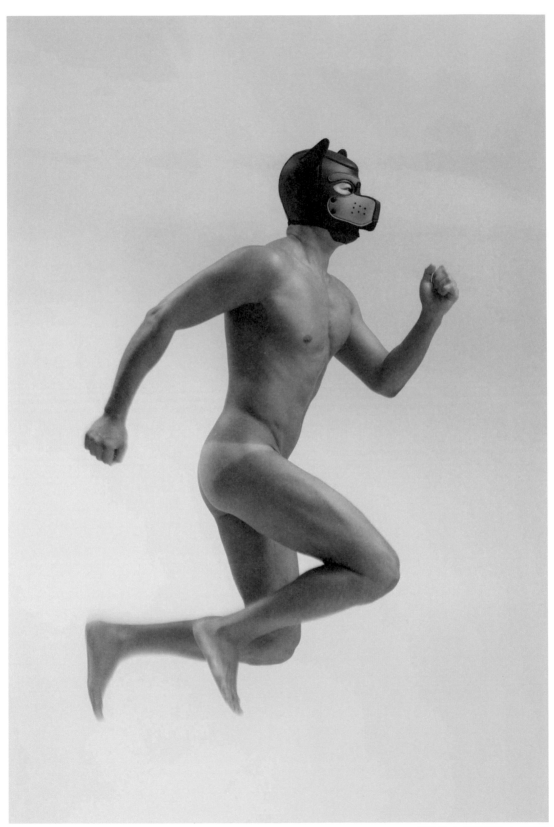

跳躍 2 ＋ 平均光源 ＋ 正側面

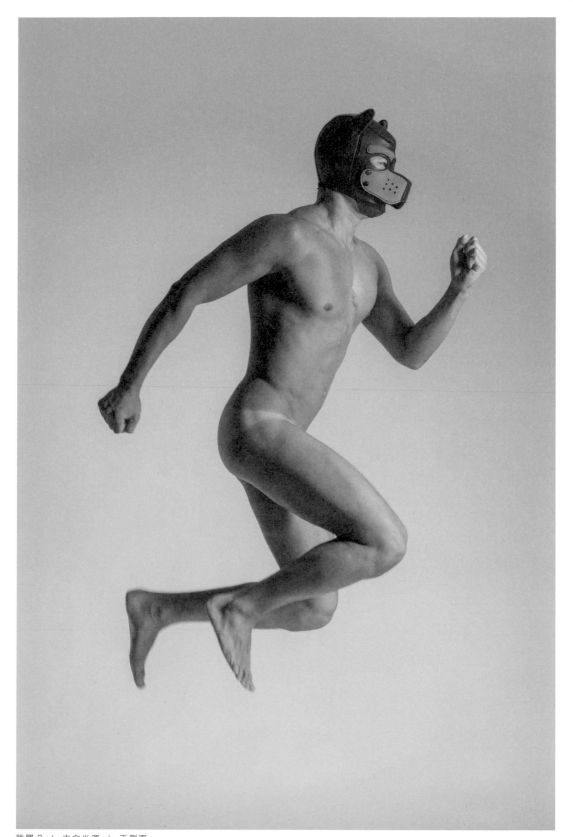

跳躍 2 ＋ 方向光源 ＋ 正側面

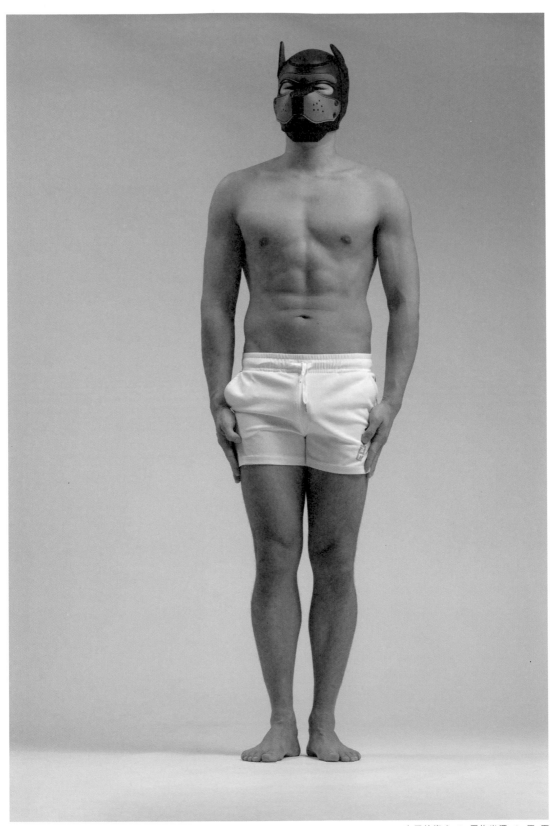

立正站姿 1 ＋ 平均光源 ＋ 正 面

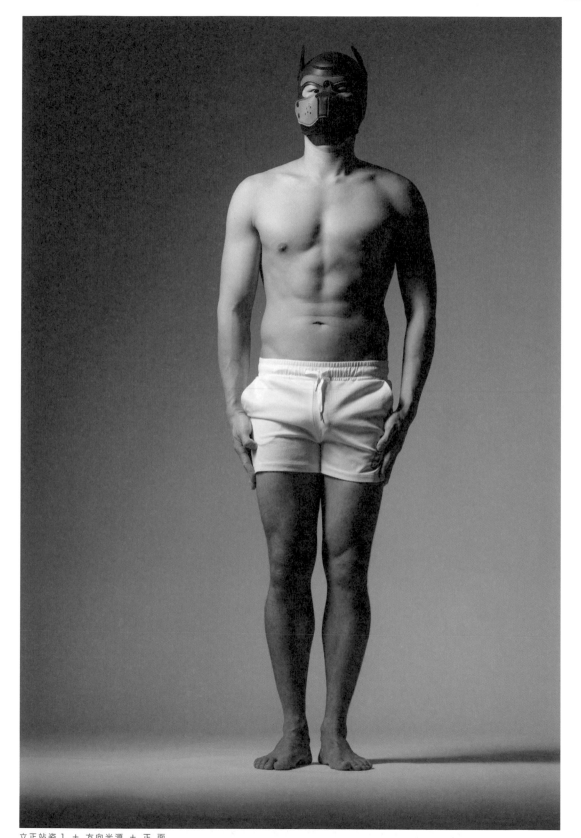

立正站姿 1 ＋ 方向光源 ＋ 正 面

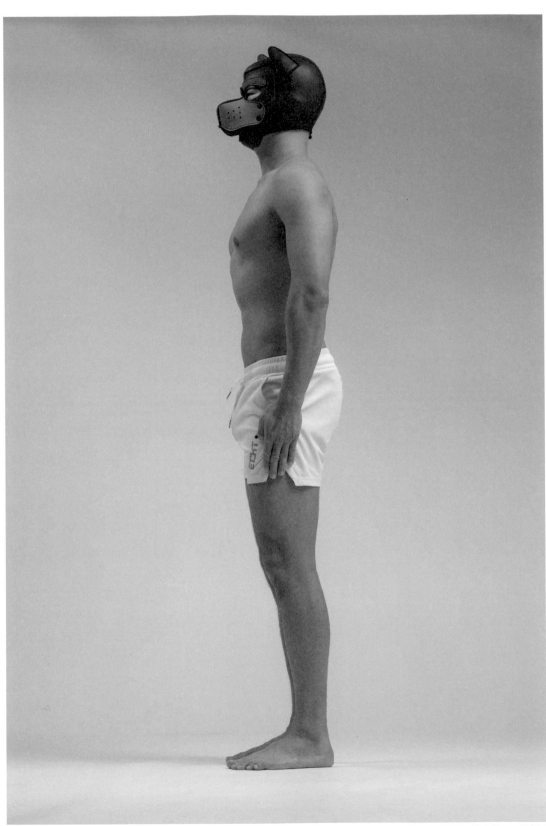

立正站姿 2 ＋ 平均光源 ＋ 正側面

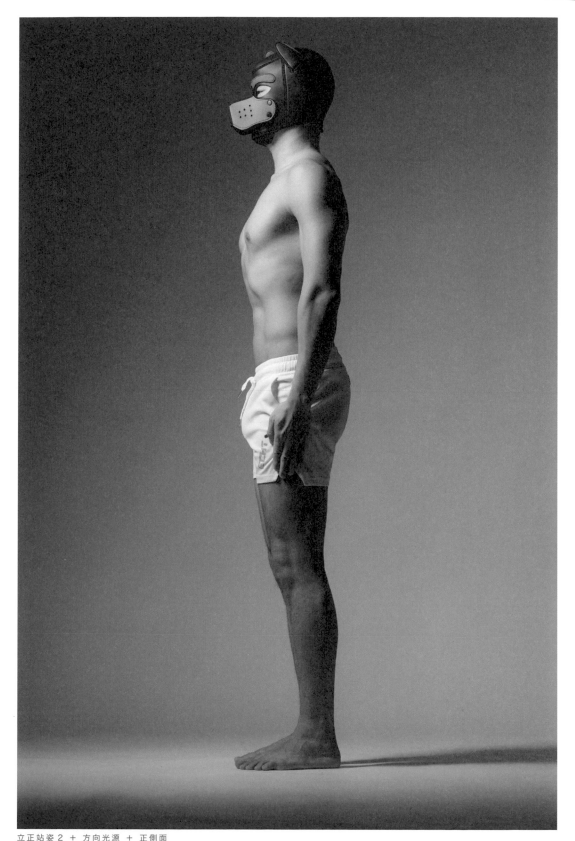

立正站姿 2 ＋ 方向光源 ＋ 正側面

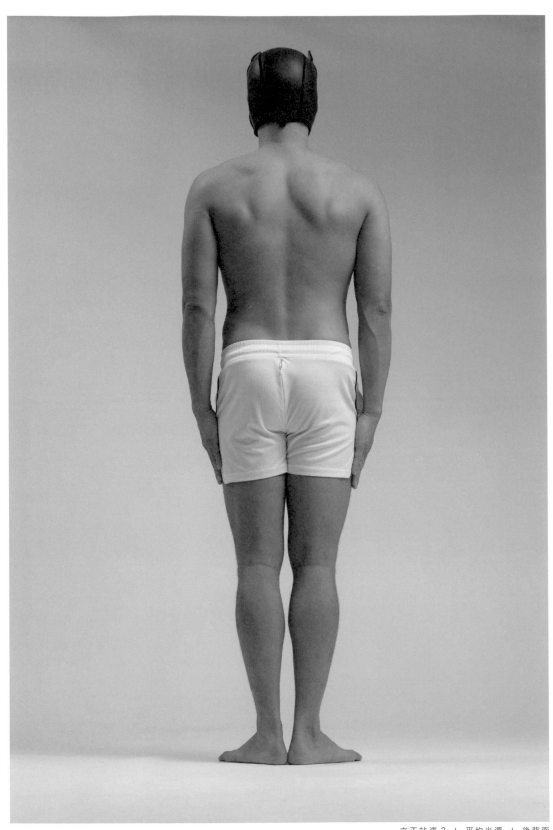

立正站姿 3 ＋ 平均光源 ＋ 後背面

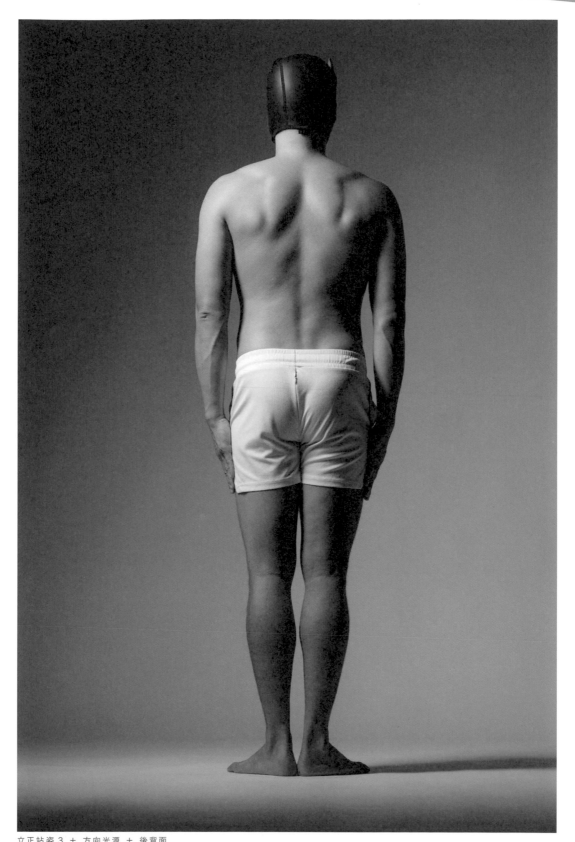

立正站姿 3 ＋ 方向光源 ＋ 後背面

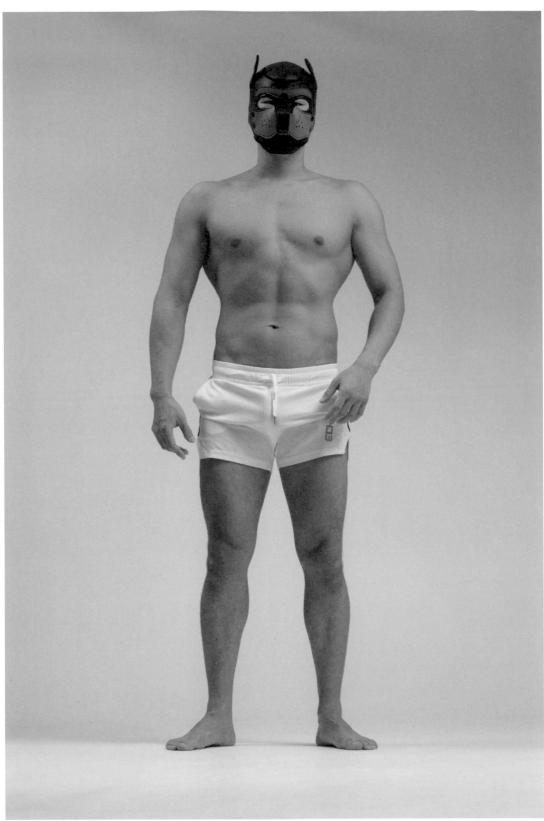

站姿 1 ＋ 平均光源 ＋ 正 面

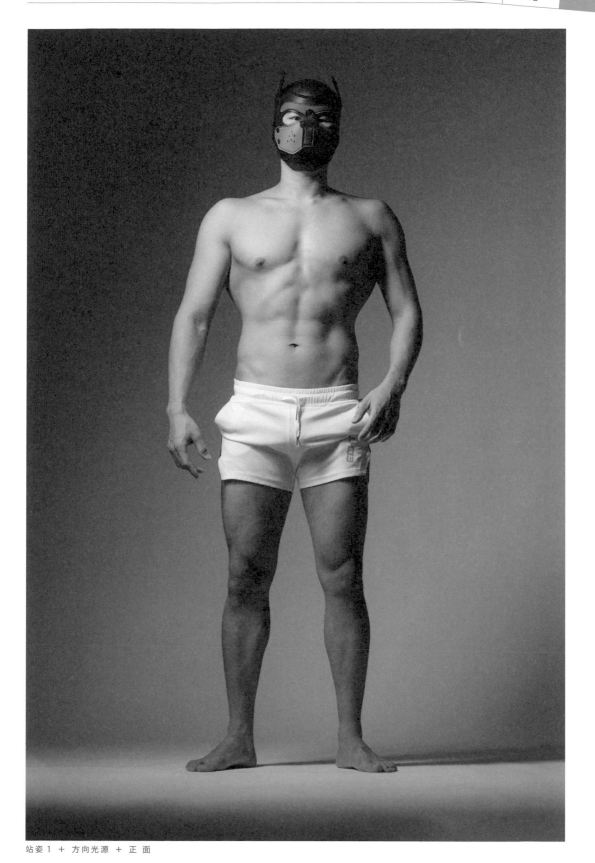

站姿 1 ＋ 方向光源 ＋ 正面

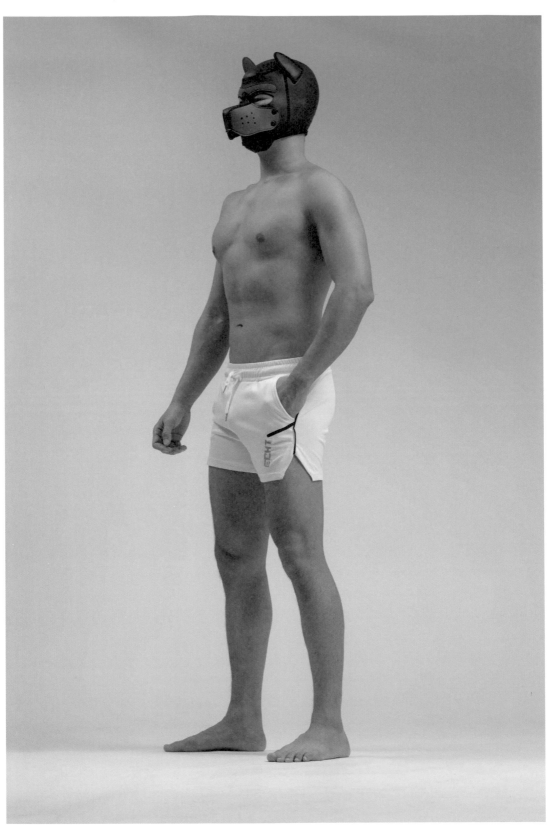

站姿 2 + 平均光源 + 半側面

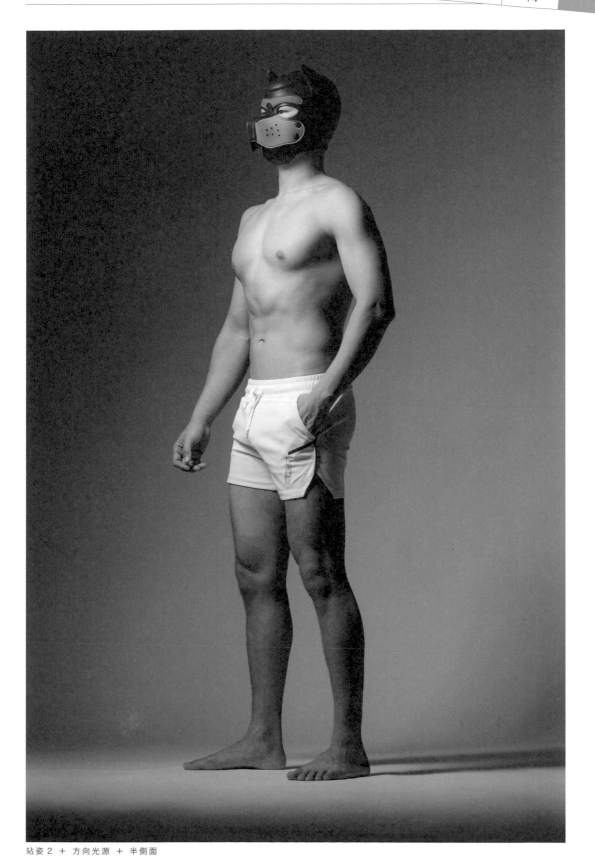

站姿 2 ＋ 方向光源 ＋ 半側面

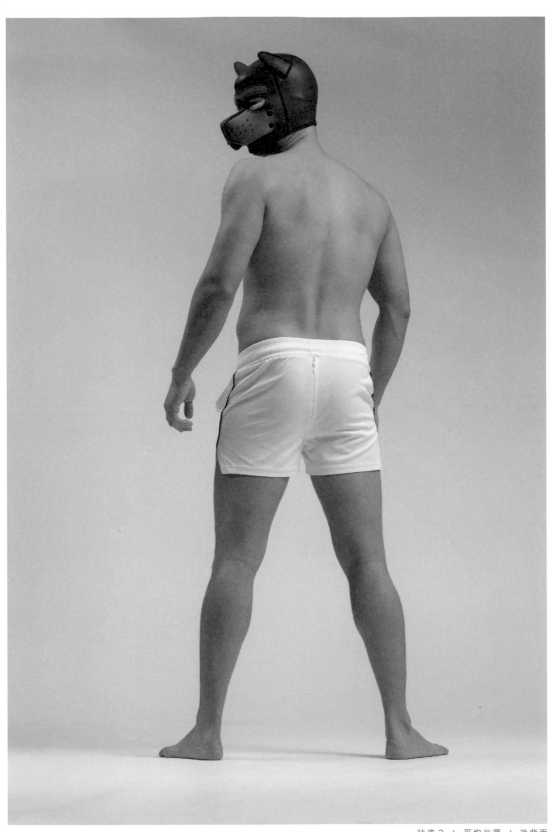

站姿 3 ＋ 平均光源 ＋ 後背面

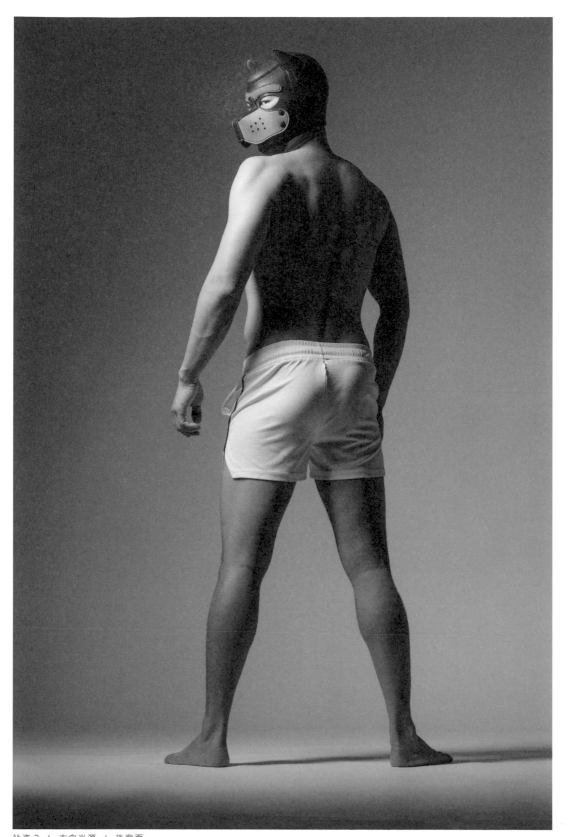

站姿 3 ＋ 方向光源 ＋ 後背面

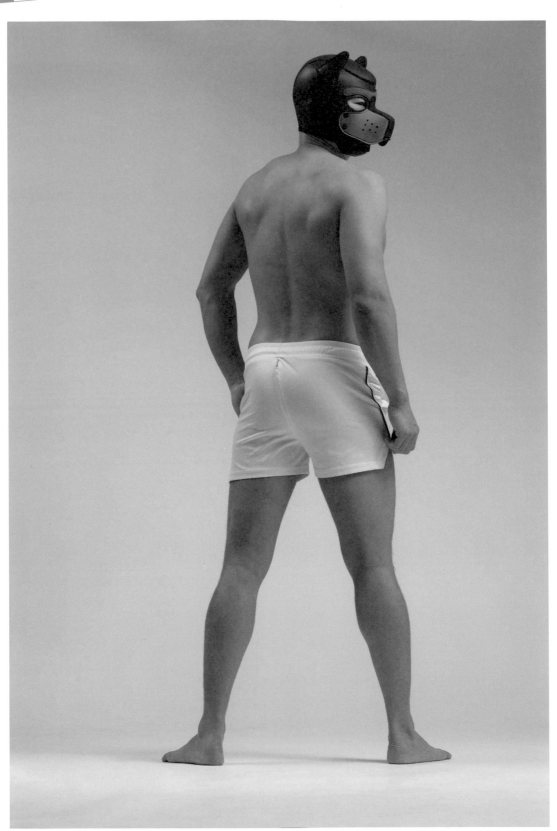

站姿 4 ＋ 平均光源 ＋ 後背面

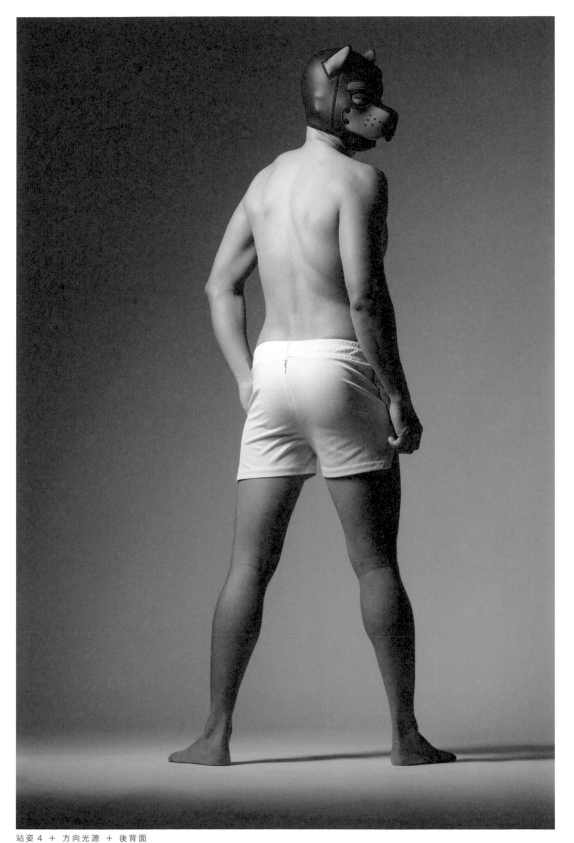

站姿 4 ＋ 方向光源 ＋ 後背面

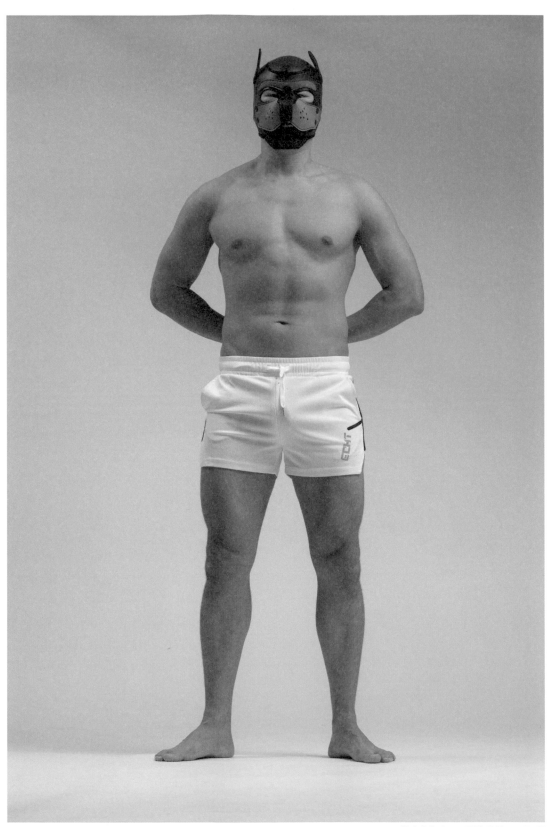

稍息站姿 1 ＋ 平均光源 ＋ 正 面

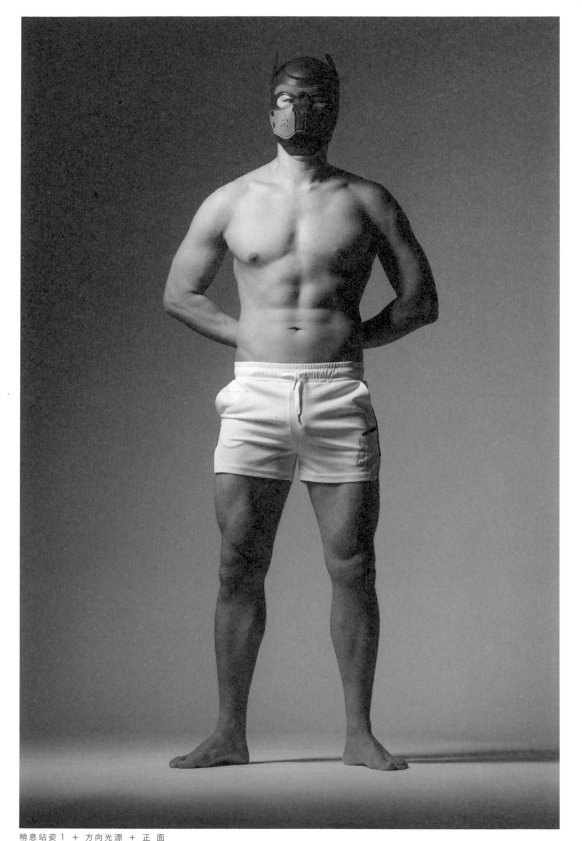

稍息站姿 1 ＋ 方向光源 ＋ 正 面

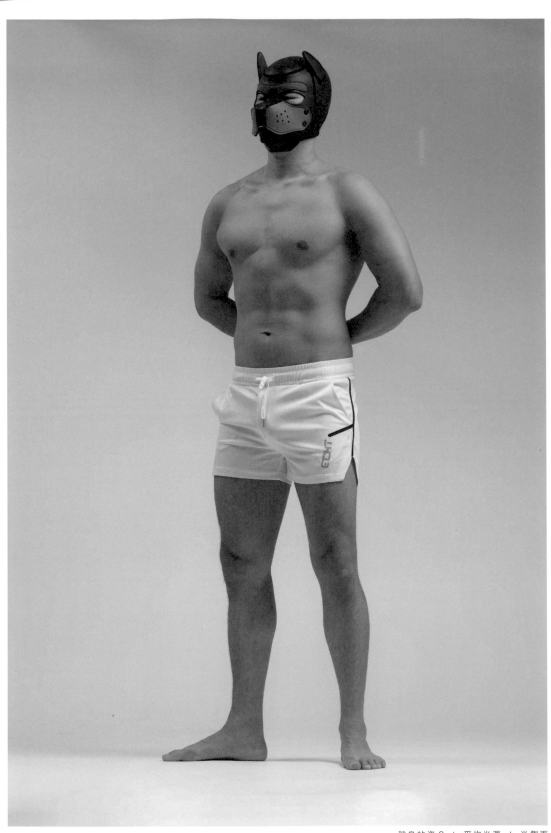

稍息站姿 2 ＋ 平均光源 ＋ 半側面

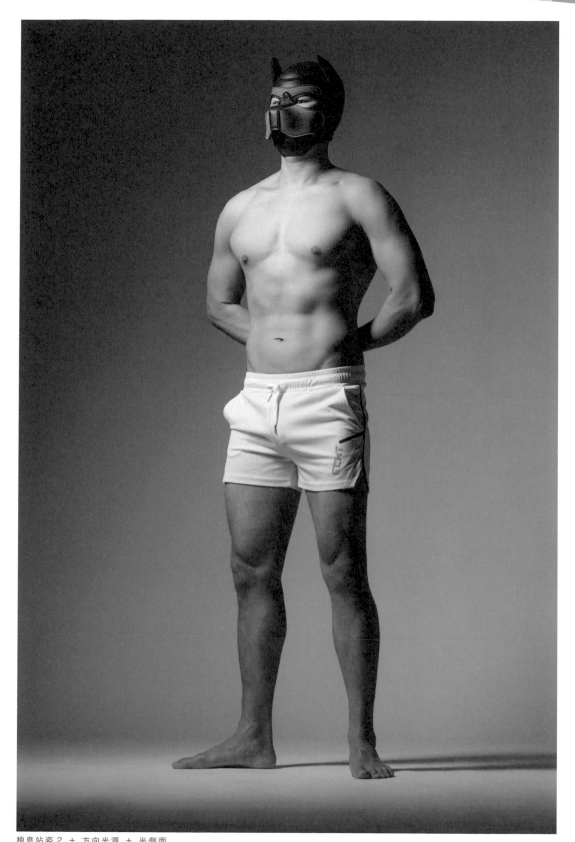

稍息站姿 2 + 方向光源 + 半側面

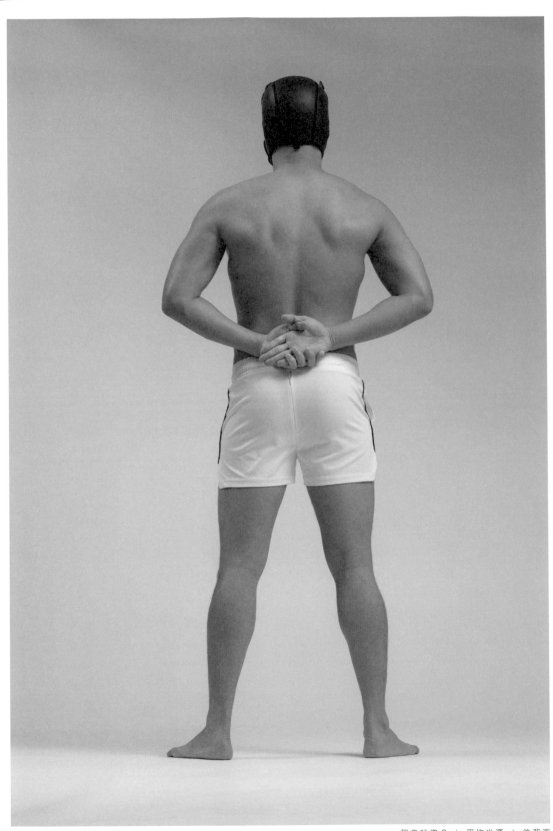

稍息站姿 3 ＋ 平均光源 ＋ 後背面

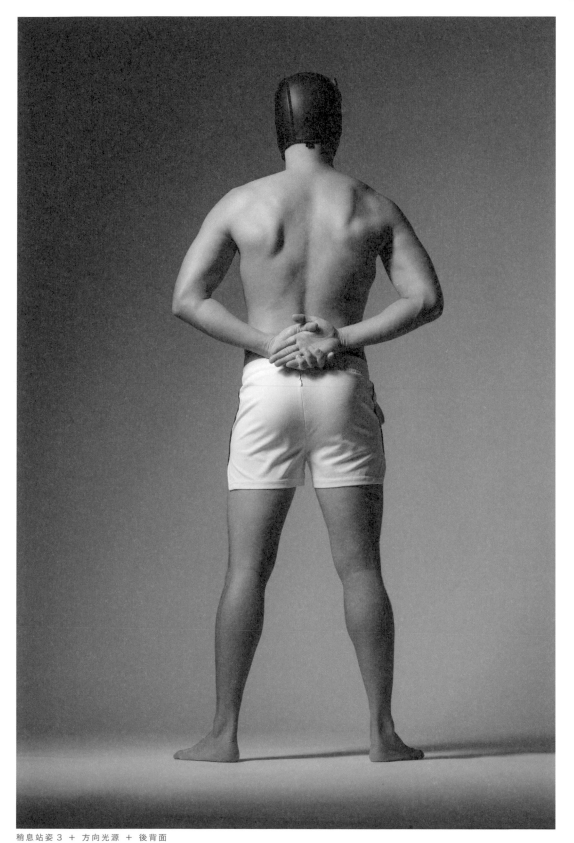

稍息站姿 3 ＋ 方向光源 ＋ 後背面

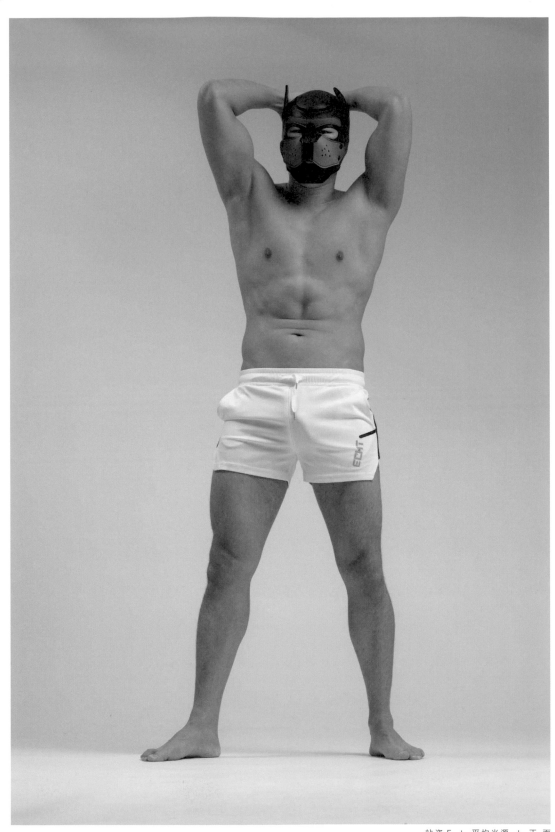

站姿 5 ＋ 平均光源 ＋ 正面

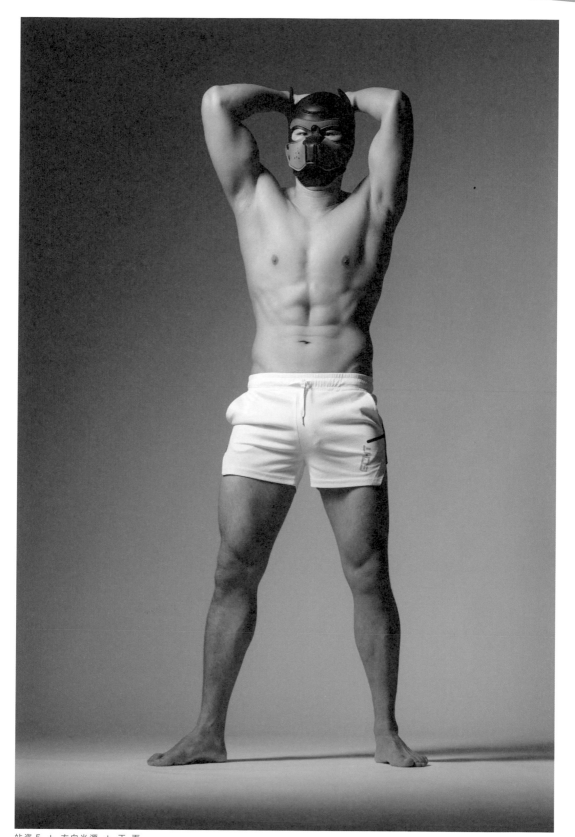

站姿 5 ＋ 方向光源 ＋ 正 面

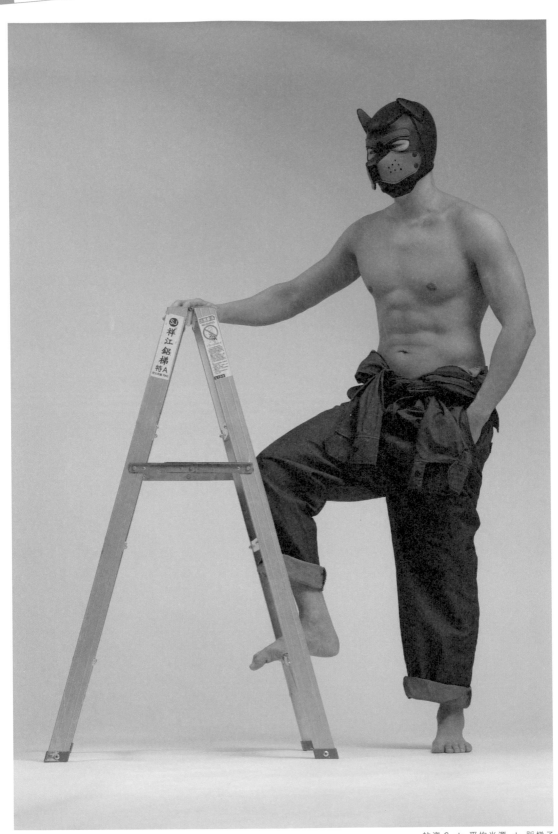

站姿 6 ＋ 平均光源 ＋ 踩梯子

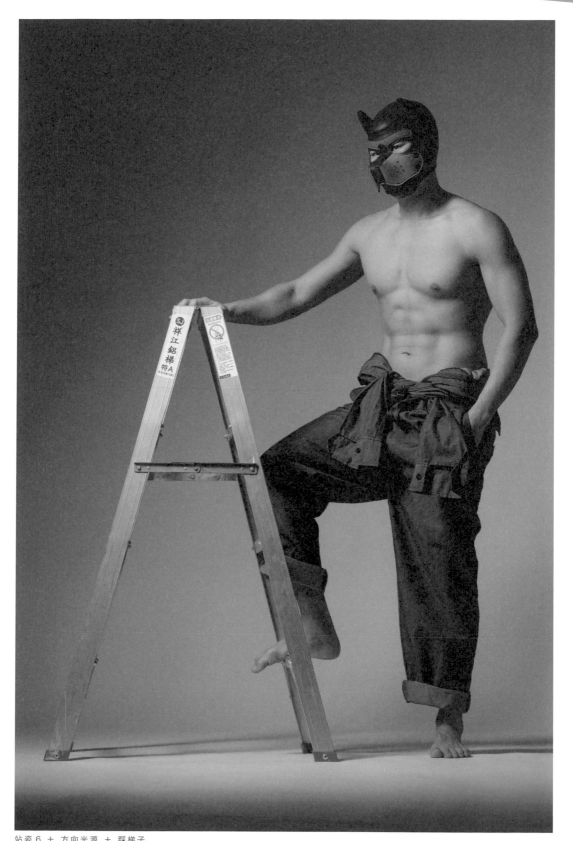

站姿 6 ＋ 方向光源 ＋ 踩梯子

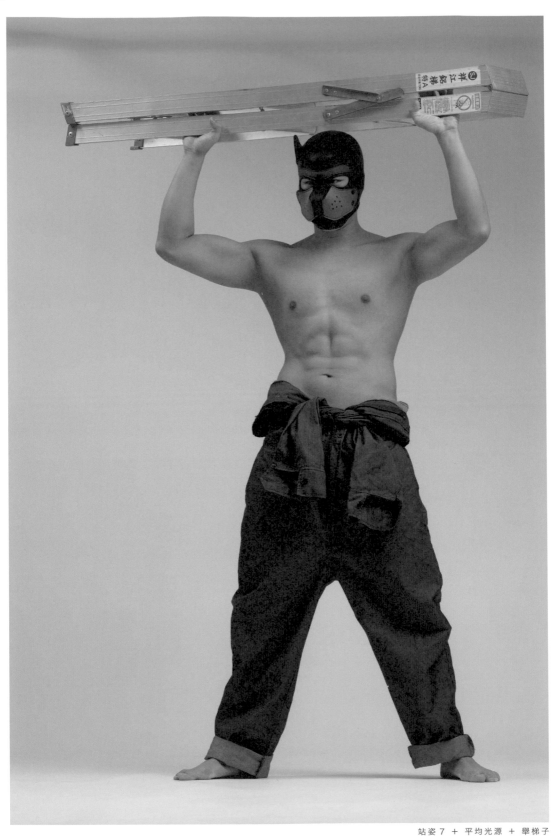

站姿 7 ＋ 平均光源 ＋ 舉梯子

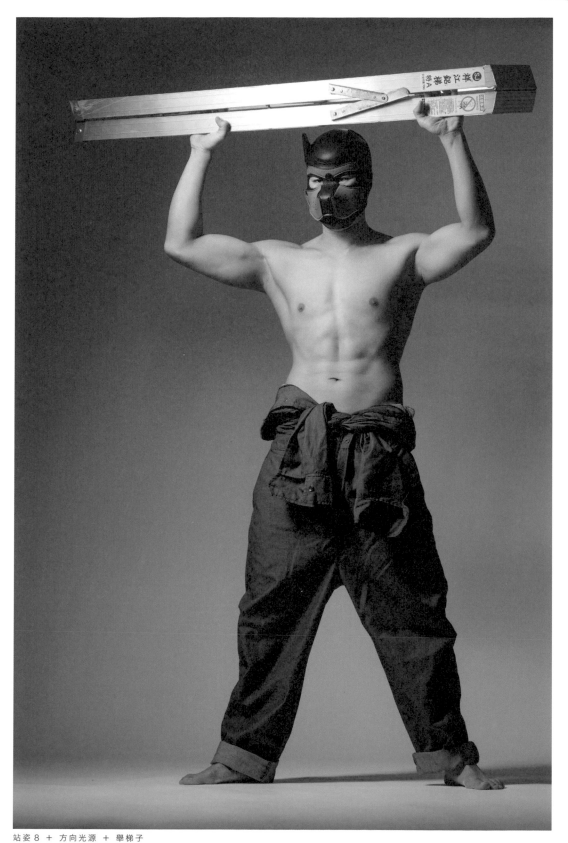

站姿 8 ＋ 方向光源 ＋ 舉梯子

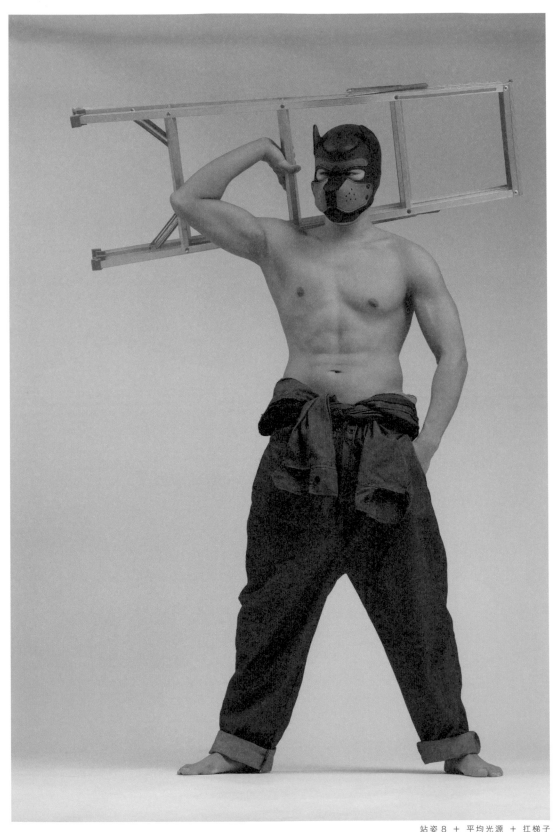

站姿 8 ＋ 平均光源 ＋ 扛梯子

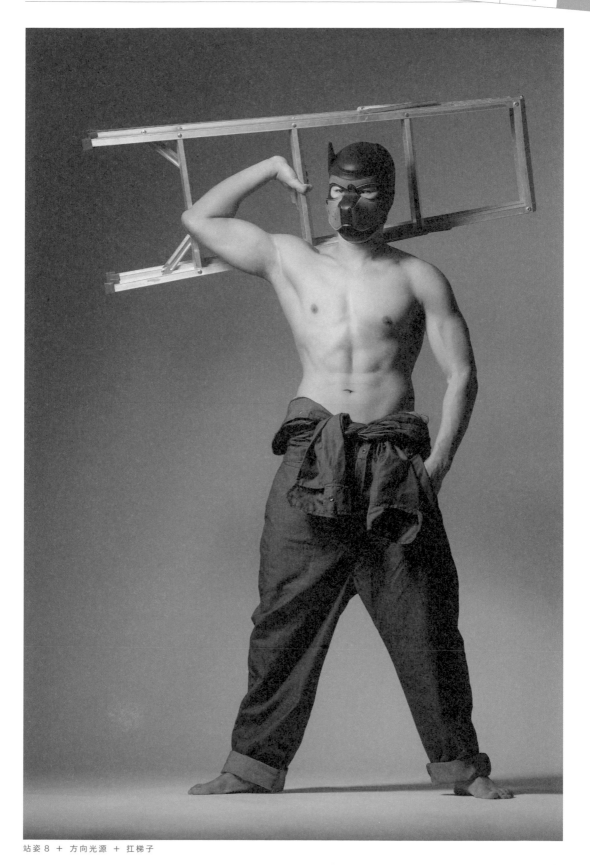

站姿 8 ＋ 方向光源 ＋ 扛梯子

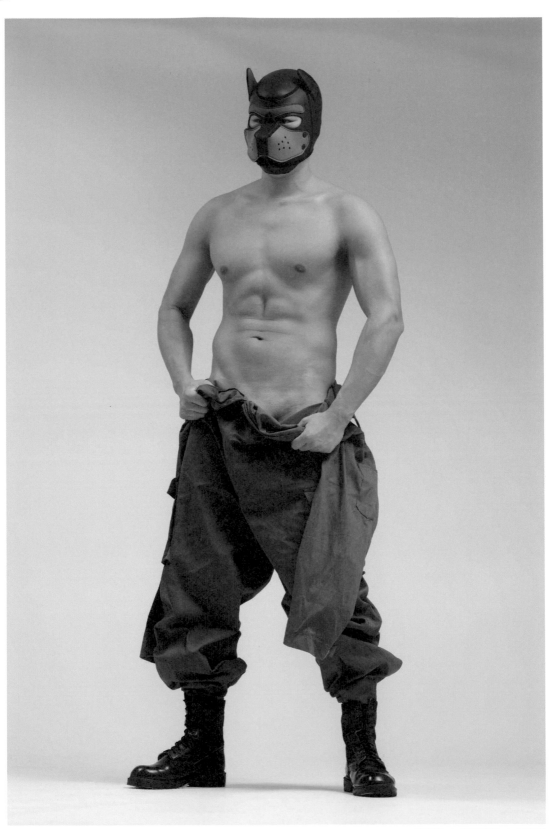

站姿 9 ＋ 平均光源 ＋ 工作服

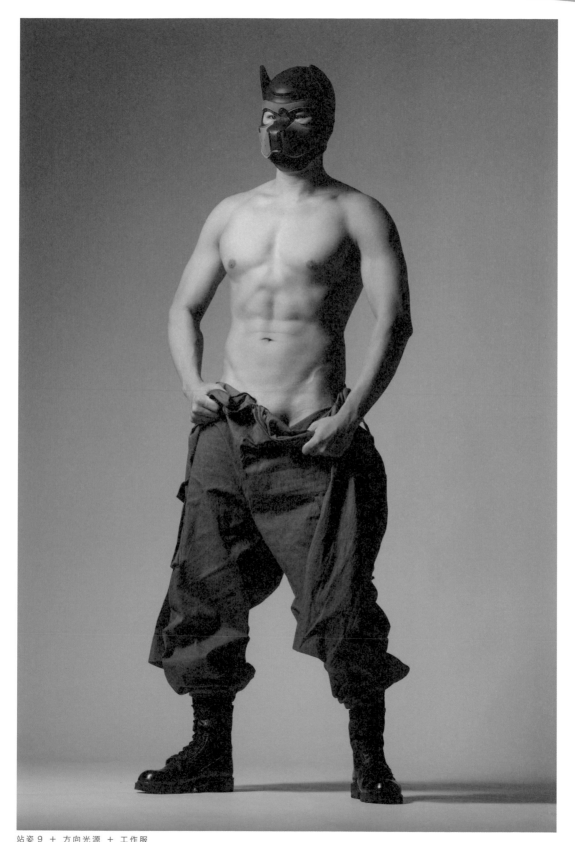

站姿 9 ＋ 方向光源 ＋ 工作服

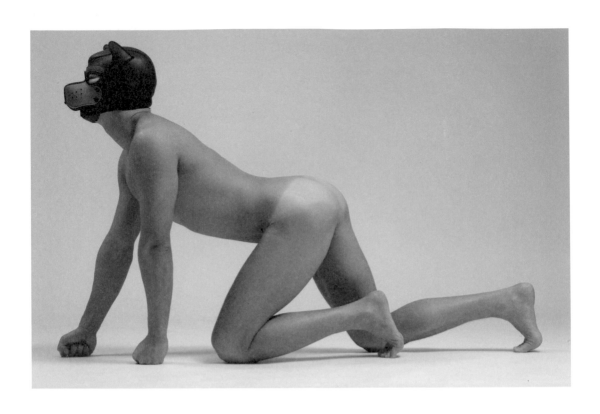

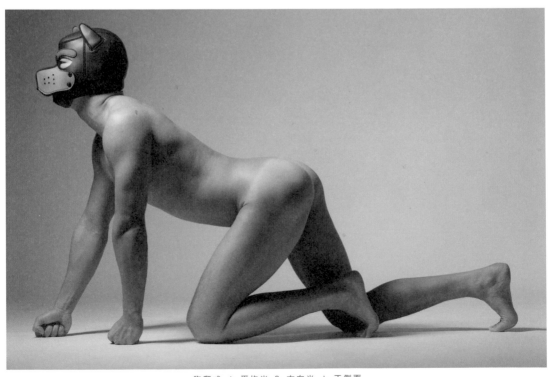

狗爬式 ＋ 平均光 & 方向光 ＋ 正側面

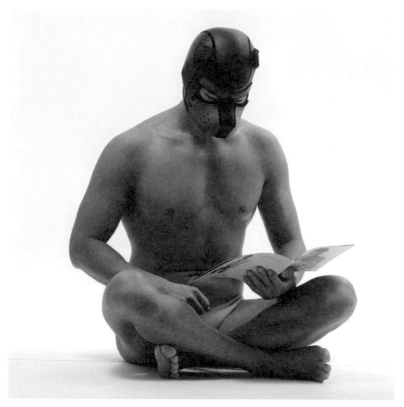

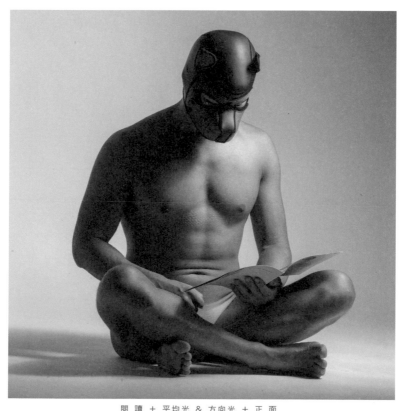

閱 讀 ＋ 平 均 光 ＆ 方 向 光 ＋ 正 面

淺談練習方法
經驗分享

學習畫畫不免俗一定會需要做一些基礎的練習,
但除了基礎的練習之外, 還有很多方法可以讓我們能一邊創作作品,
一邊達到練習的效果, 這邊會分享一些星崎的小小心路歷程。

現代人常常會因為生活繁忙, 而沒有太多時間進行畫畫的基礎練習。又或是有些人可能跟星崎一樣, 年紀不小了 QQ 沒有辦法好好的練習, 但又想要創作一些較高完成度的作品。

然而在開始畫的時候, 才會發現沒有辦法順利的畫出心中理想的作品。然後覺得畫圖變的是一件痛苦的事 QQ。

星崎也常常會有這種感覺, 因為手感這種東西需要一直持續的畫圖它才能一直留在你的身體裡, 然後當我好一陣子沒有畫圖後, 這種感覺就會特別強列…

但是我後來發現, 那些以前畫過的東西, 它其實都會以某種形式記憶在你的腦裡和身

體裡, 我們需要做的就是喚醒它。
而喚醒手感這件事, 就一定得從開始畫畫做起。

我的建議是, 先找到一些你有興趣的題材, 或是再更簡單, 更直接一點, 找一張你喜歡的動作照片來做練習。

而在找素材的時候, 要注意哪些素材是你現在有辦法畫完的為主, 我的話如果是很久沒畫了, 我會選擇比較簡單的動作和角度, 來做練習(復建), 因為已經有參考了, 所以可以減少很多嘗試的時間。
畫完草稿後, 如果覺得還有餘裕, 我就會再接著繼續參考素材來完成上色。所以說, 這時選擇能給我完整參考資訊的素材就非常重要了。

影片連結:
https://youtu.be/Myk6WajZxP4

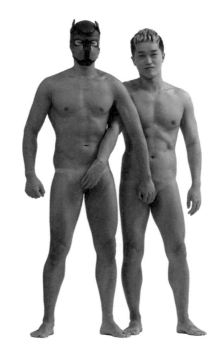

04

雙人動作
Peisuky & 浪浪

特別收錄 Peisuky 和浪浪的雙人互動
POSE。

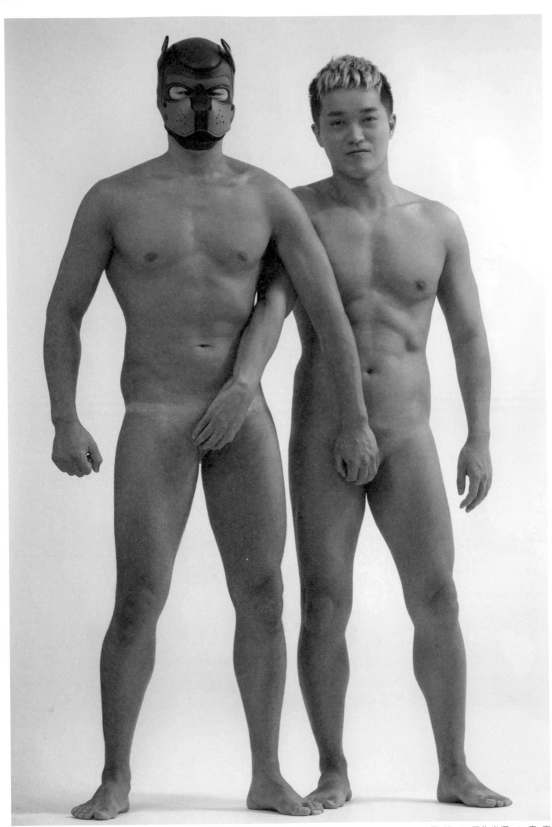

互 遮 ＋ 平 均 光 源 ＋ 正 面

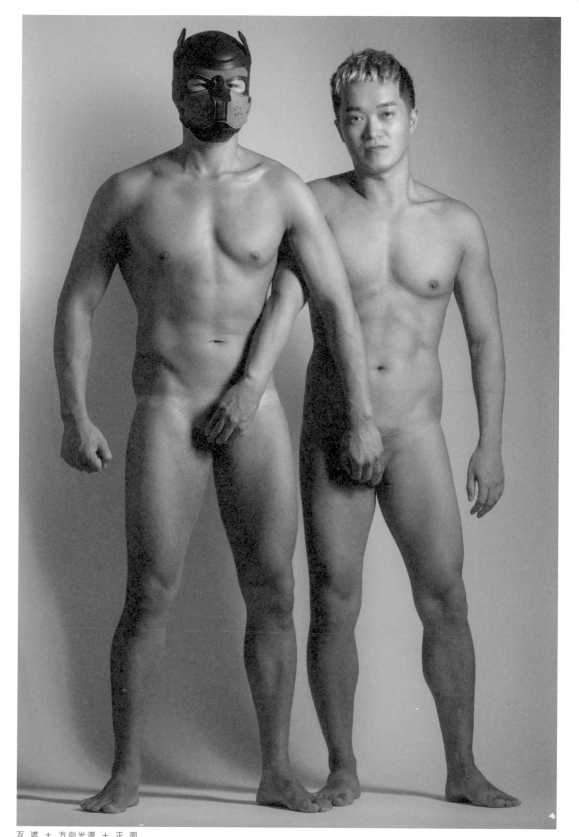

互 遮 ＋ 方向光源 ＋ 正 面

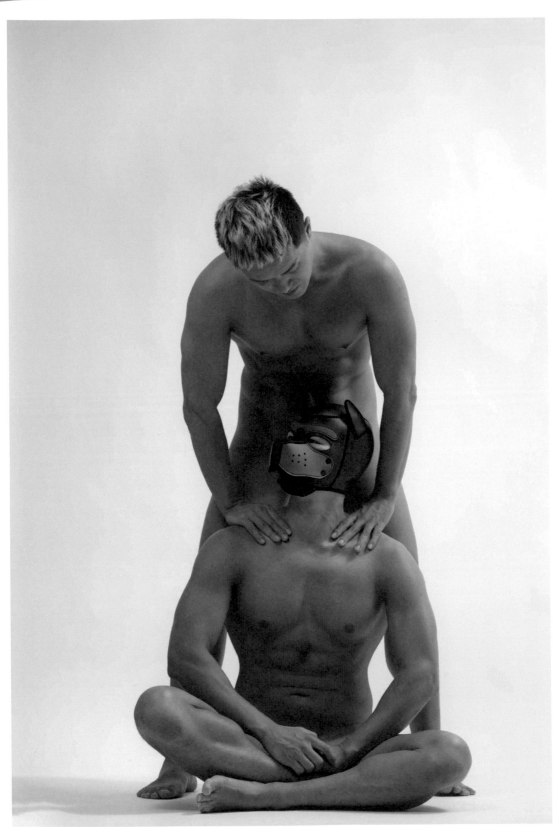

搭肩膀 ＋ 平均光源 ＋ 正 面

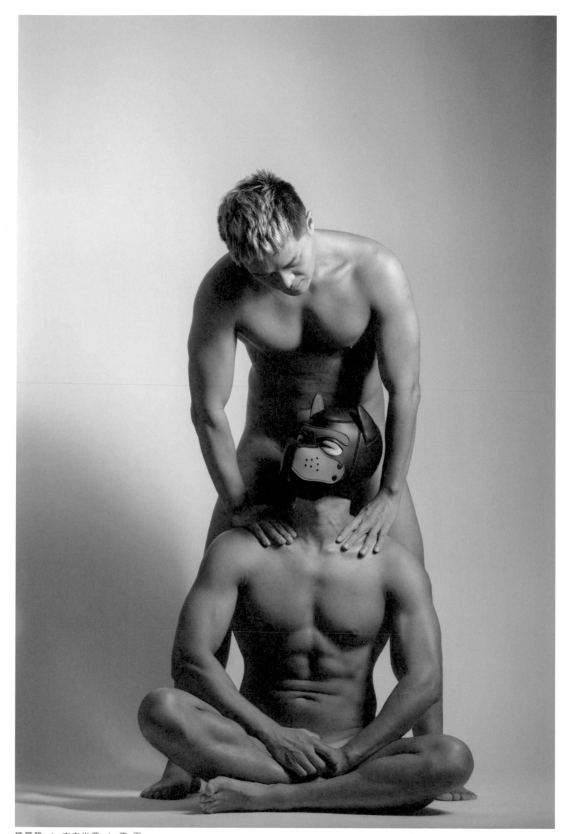

搭肩膀　+　方向光源　+　正面

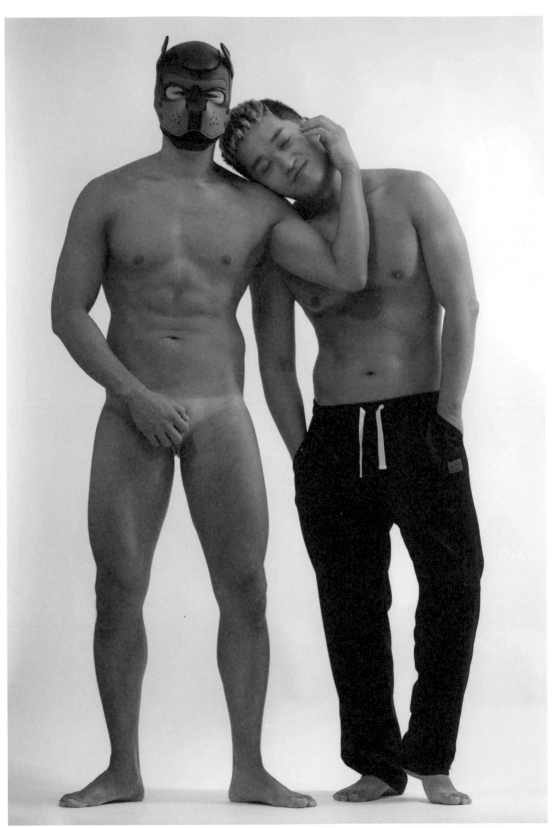

雙人站姿 1 ＋ 平均光源 ＋ 正 面

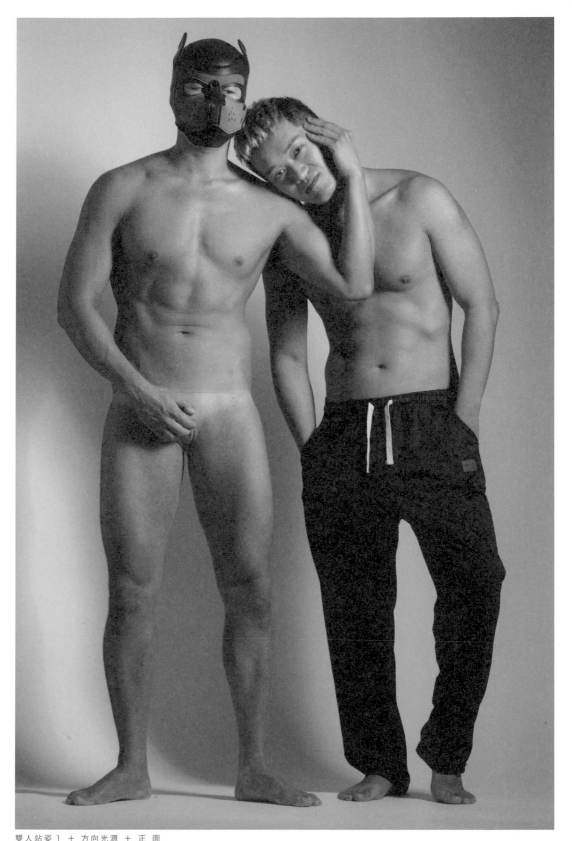

雙人站姿 1 ＋ 方向光源 ＋ 正 面

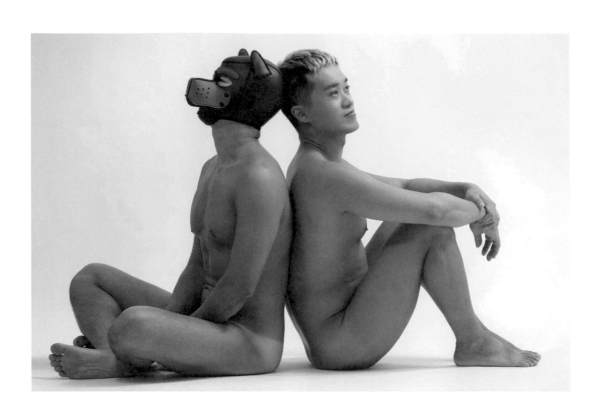

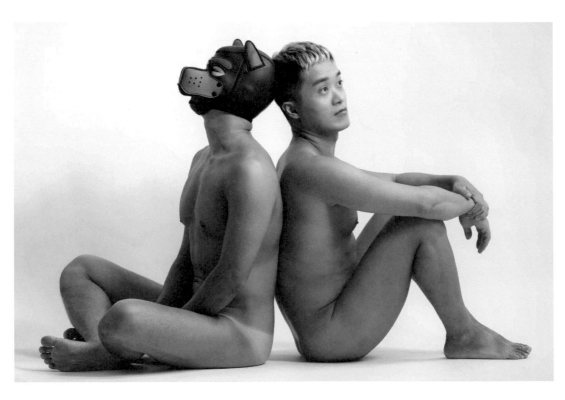

背對坐 ＋ 平均光＆方向光 ＋ 正側面

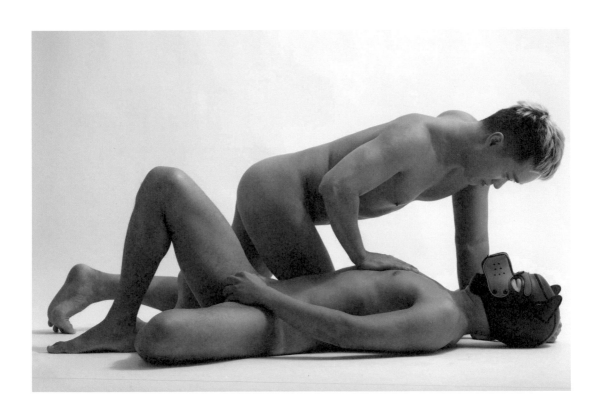

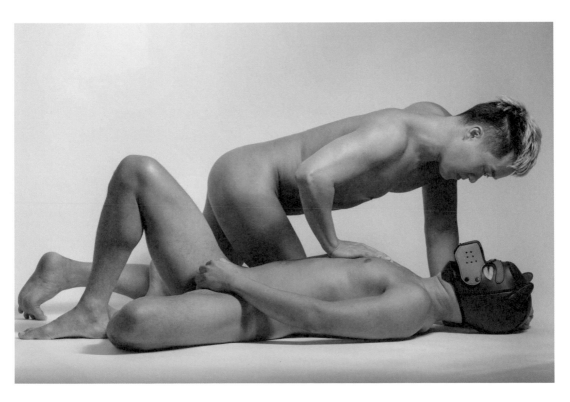

地咚 ＋ 平均光 & 方向光 ＋ 正側面

淺談素材寫真和商業寫真的不同

我認為素材集的照片和精緻商業寫真的不同處,
主要是差別在它們的目的屬性不太一樣, 一個是「觀賞用」, 一個是「創作參考用」。
這其中還包含了創作用授權的差異, 所以在找素材練習的時候要特別注意喔。

以個人經驗來說, 畫圖的時候如果要完成一張精稿, 除了要畫好人物外, 可能還需要其他讓畫面資訊更豐富的元素。

我覺得如果參考的素材本身資訊就非常多, 非常精緻的時候, 我反而會無法好好觀察主體。對我來說, 會影響判斷主體結構和光影的資訊, 某種程度都算是雜訊。

換個說法, 如果一開始的素材就有非常多的資訊了, 我若如實的照著它創作, 某種程度它就會限制了這張作品的可能性。

這也就是我想讓這次的 POSE 集在光線和畫面配置上能夠儘量單純的原因。
我可以在原有的人物上, 加上更多自己的詮釋:例如其他光源演出, 或是再參考其他道具、服飾、甚至整個環境背景和人物的互動等等。

所以我會希望在畫基本人物的參考資料上, 盡量選擇相對單純一點的參考。讓我們有多一些空間可以再做變化。

而商業人像拍攝, 比較需案要考慮的是畫面的完整和給觀眾的感受, 所以必須盡可能讓整體以高完成度的方式呈現。例如精緻的燈光, 豐富的色彩演出, 有時還會有各種道具或佈景, 最後再經過精細的修圖調色, 而成為一張完整的平面影像作品。

如果要選用商業攝影作品來做練習的話, 我覺得以下2點要特別注意:

1) 照片可能會有版權或著作權的問題, 如果太過度的模仿可能會不太適合做為公開發表使用。

2) 照片本身資訊較多, 在觀察結構和光影時可能會比較受限, 在取捨上可能會比較困難。

因此, 使用人物素材集的好處除了可以有更多的創作空間之外, 通常素材集本身的照片, 都是允許創作者自由做非直接販售以外的使用的, 也不需要特別另外註明參考出處, 非常的方便喔!

影片連結:
https://youtu.be/qojslmN92U8

Chap.

05

LIVE SHOT
贊助 POSE

本書在募資階段時，突破 600% 的慶祝
企劃，讓觀眾線上參與現場拍攝作業！
這裡特別收錄了觀眾當下投稿指定的
部分 POSE 照片。

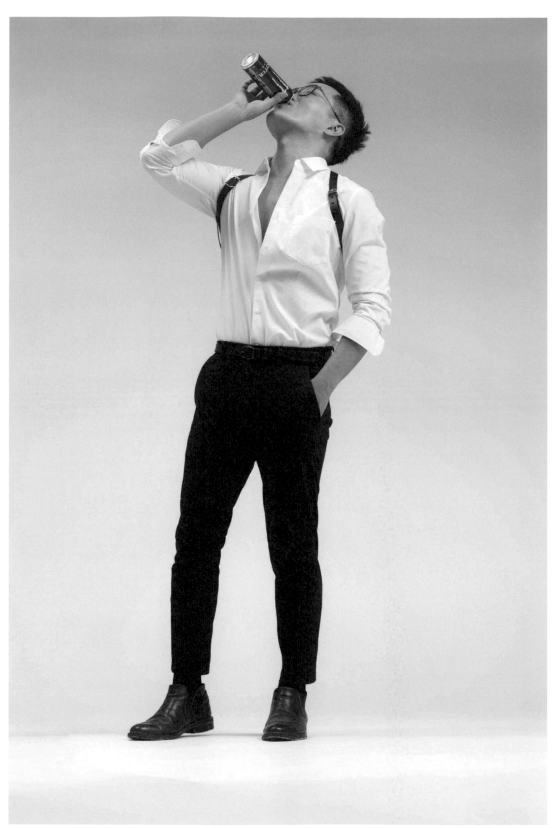

喝飲料 ＋ 平均光源 ＋ 西 裝

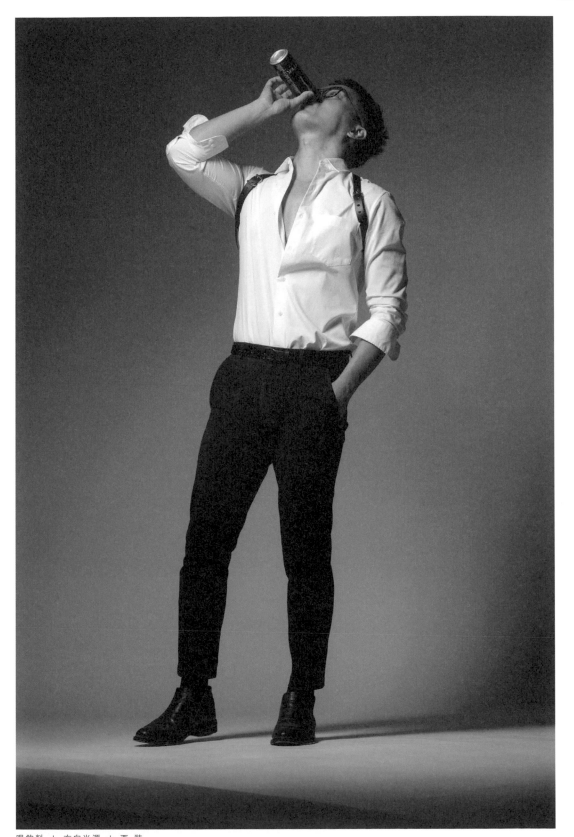

喝飲料 ＋ 方向光源 ＋ 西裝

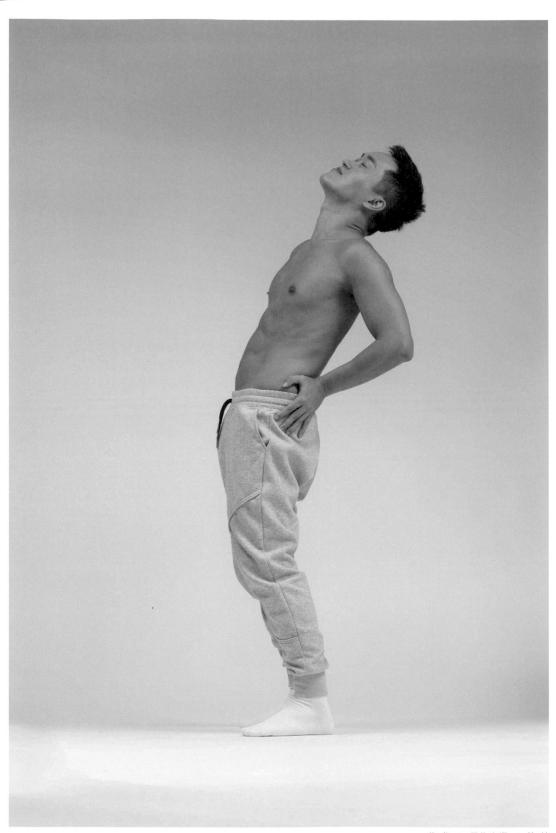

後 仰 ＋ 平均光源 ＋ 棉 褲

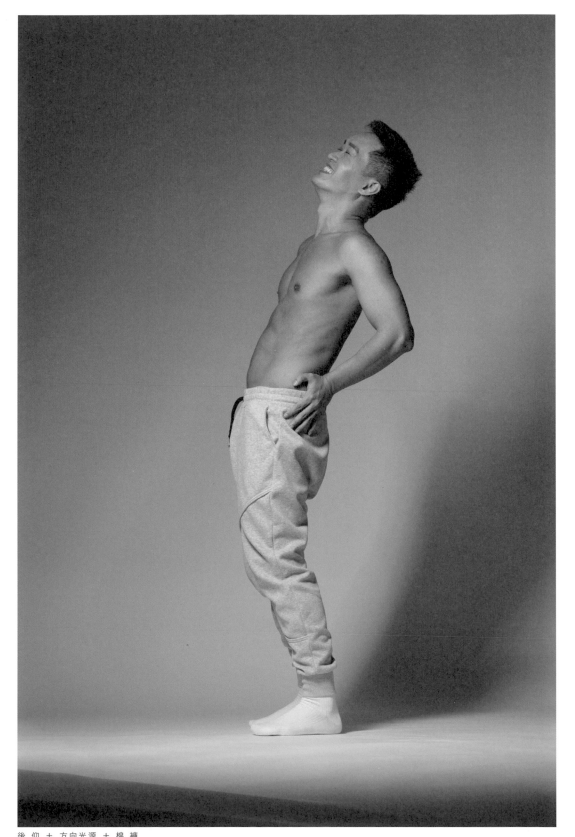

後 仰 ＋ 方向光源 ＋ 棉 褲

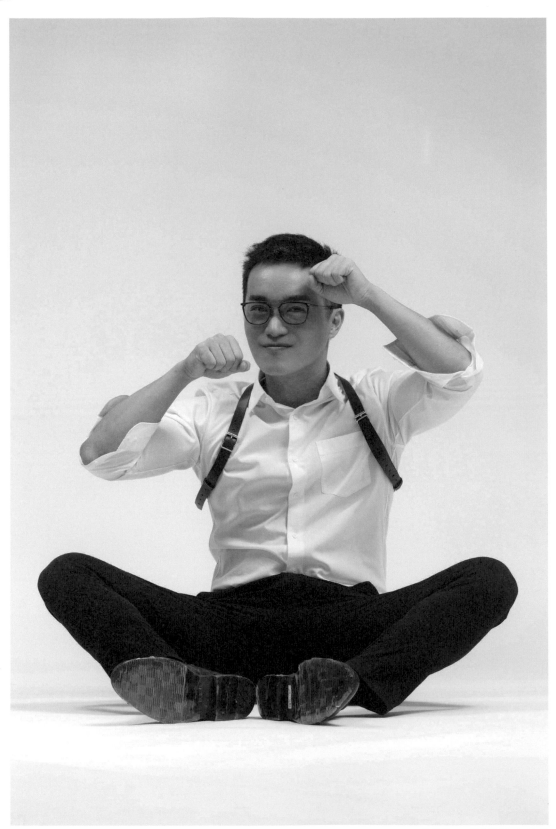

裝貓咪 ＋ 平均光源 ＋ 西裝

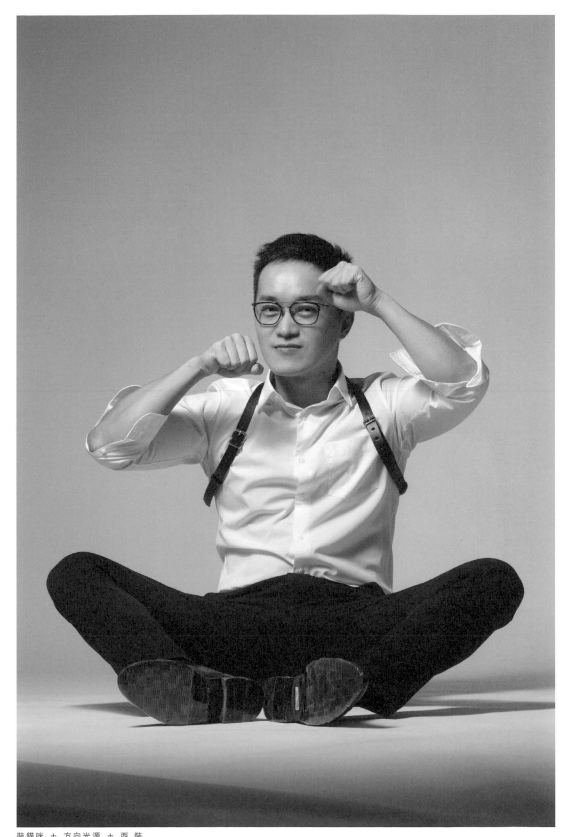

裝貓咪 ＋ 方向光源 ＋ 西裝

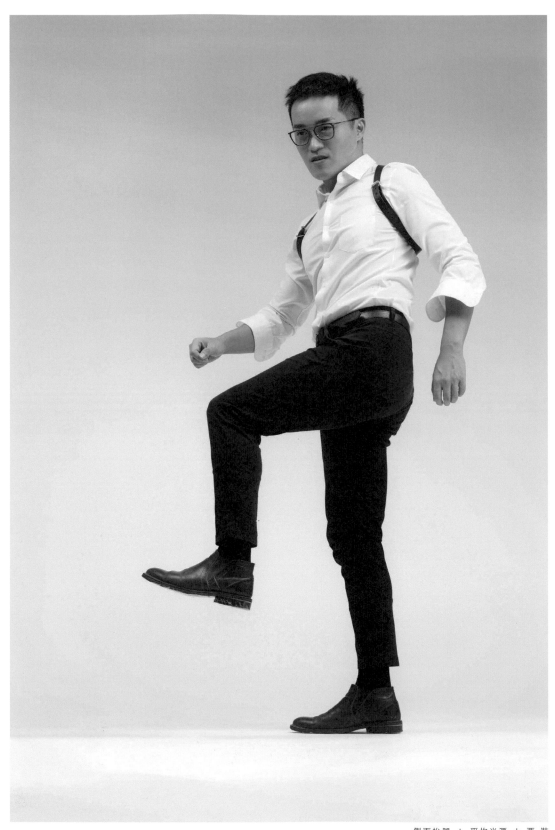

側面抬腿 ＋ 平均光源 ＋ 西裝

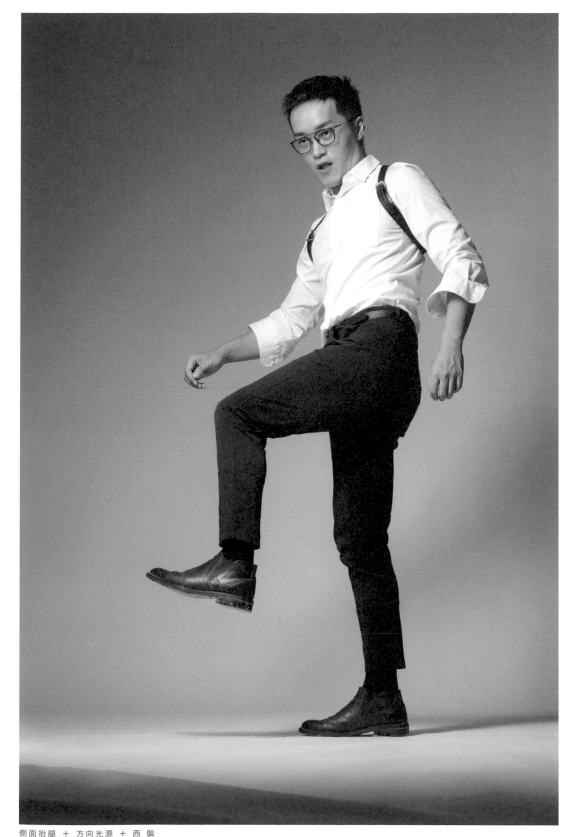

側面抬腿 ＋ 方向光源 ＋ 西 裝

Peisuky

同時身兼繪師及直播主的多方位健人，呃我是說健身達人！
因為本身也是繪師的關係，Peisuky 大大十分了解參考的重要，
有這麼好的身材，當然要來為大家貢獻一下啦 (^q^)。
這次非常感謝 Peisuky 大大的友情支援！把第一次的攝影寫真作品機會給了這
本寫真書（榮幸 !!) 希望之後還有機可以再找 P 大拍攝更多
不同主題的寫真素材（心跳 !)

 @Peisuky_art

浪浪

超級性感的超級名犬肌肉狗狗！星崎其實也是浪浪大大的小粉絲！

他性感的肉體完美的呈現了各種男性魅力 (啊嘶 !)

浪浪大大本身對男性插畫創作也有很多研究，

感謝大大願意為我們這本寫真書獻出他的第一本問世攝影作品！

希望之後還有機會可以再出版更厲害的 POSE 集！

讓浪浪大大能有更好的發揮（口水）

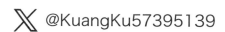 @KuangKu57395139

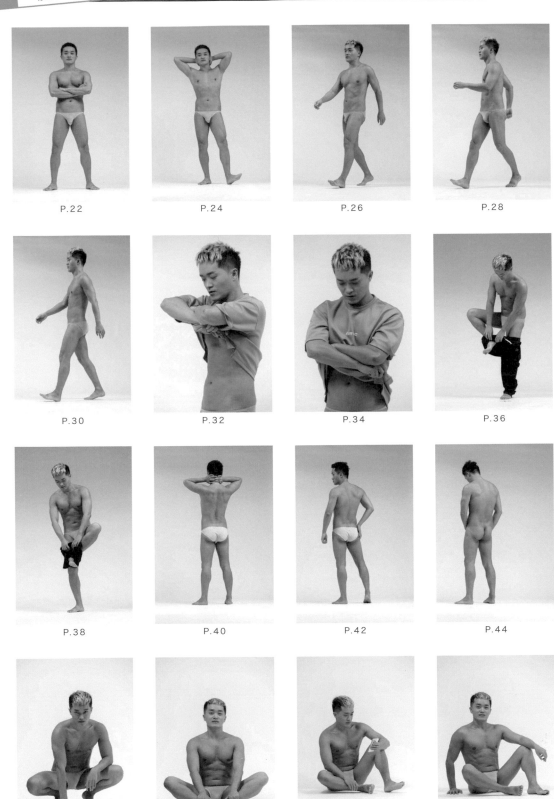

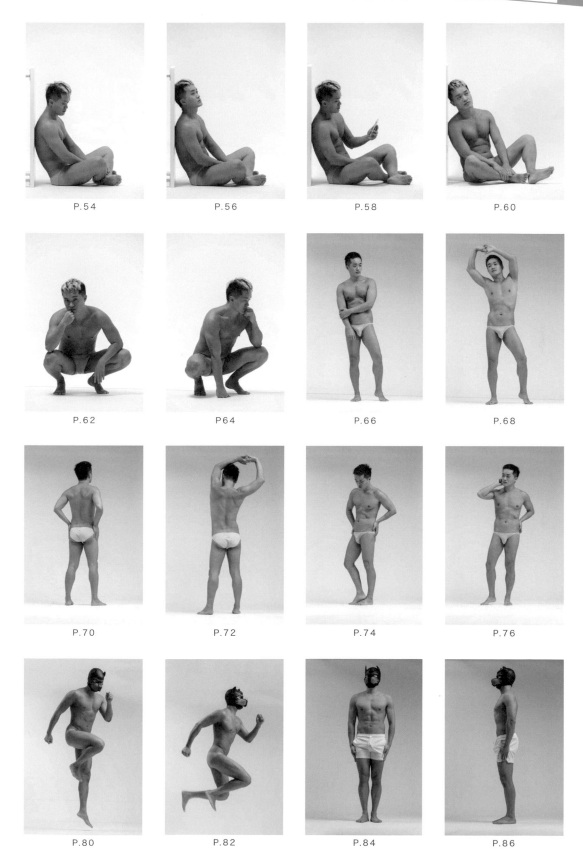

P.88　　P.90　　P.92　　P94

P.96　　P.98　　P.100　　P.102

P.104　　P.106　　P.108　　P.110

P.112　　P.114　　P.115

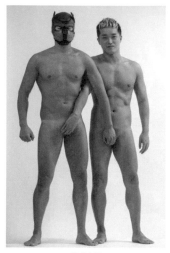

P.118

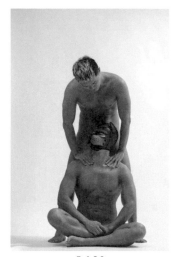

P.120

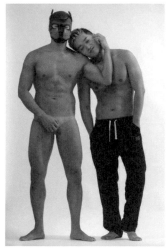

P.122

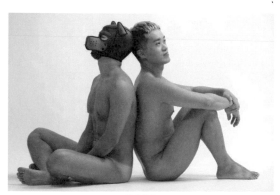

P.124

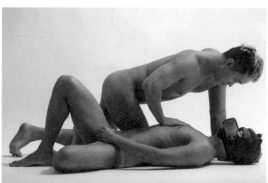

P.125

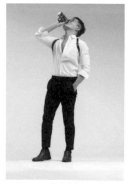

P.128

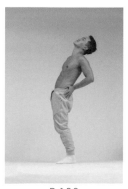

P.130

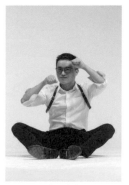

P.132

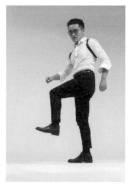

P.134

後記

感謝您翻閱這本 POSE 集！我是星崎！這次能出版這本男子 POSE 寫真書，自己都覺得非常的不可思議 (!?) 從開始萌生要做這件事到上噴噴募資和完成製作，中間大約只有一個半月的時間！！真的要感謝所有支持我們這個企畫的朋友們，還有一直默默在幕後付出的工作夥伴！謝謝你們，我們成功的推出了台灣第一本的繪畫用男子 POSE 寫真集了 (T ▽ T)!!

其實當初會想要做這本寫真集，一開始是因為我覺得我好像畫不出新刊 orz，在非常困擾之際剛好看到一本 POSE 集！我就想，啊！天意！我怎麼都沒有想到我可以做這件事！剛好那陣子因為一些原因損失了不少財產 QQ，手邊的存款和工作室的收入可能有點難支撐接下來的營運支出，真的是

壓力非常的大！然後在想到可以做這件事之後，我想說好像是一條新的可以走的路！於是我們工作室團隊就開會討論，最後決議要在噴噴募資平台上試試看，會不會有人也跟我們有同樣的需求或想法…

結果募資的過程真的遠遠的超過我原本的預期！本來只想要做簡單的像同人誌本本的規格，但隨著募資的人數的增加，我們意識到，原來是有這麼多的人支持我們的理念，我們開始覺得，要把這件事情做好。

於是我們開始認真思考，要怎麼規畫出一本理想的 POSE 集，從原本的６４頁少量數位印刷，到現在的 144 頁全彩獨立版印刷，和提高書本的材質和增加更多

數位內容，還有加開感謝活動等等，這些的動力，都是來自於對支持我們的大家的感謝。

雖然在這個過程中，因為經驗不足在時程掌握和成本規畫上有一些不理想的地方，在這邊非常感謝各位支持者的耐心等待和應援 (T_T) 抱歉讓大家久等了。而這個企畫，我們依舊希望是可以持續進行的。如果您喜歡我們的這本 POSE 集，我希望我們能把這次的經驗，好好改進並運用在將來，持續進行更多不一樣的 POSE 集企畫，分享更多可愛帥氣的台灣男子給大家 :D

接著我想在這邊感謝嘖嘖募資的 PM 大大，感謝您給我們很多技術和觀念上的支援，讓我們可以平安的完成這本

POSE 集的生產 <3

還有要感謝本次的兩位模特兒大大，因為有您們才得以實現我的這個構想，期待之後的主題攝影也能再跟兩位合作 :)

還有協助宣傳的各位大佬繪師朋友們 QwQ 感謝大大們讓我們看到這麼多香圖（啊嘶！！！）

最後，要特別感謝的還是購買了這本書的您！您才是大大！！希望這本 POSE 集可以帶給您一些收獲，如果有機會，希望您可以分享一些心得給我們，我們會很開心的 (^w^)
那麼，期待有一天可以再遇見您，謝謝！

2023 年11月　星崎ショウ

星崎兄弟の絵師と撮影師からの

男子POSE集 創刊號
常 見 的 肌 肉 男 子 動 作 篇

出版者　 ：藝秀設計影像工作室
發行日期：2023 年 12 月 09 日印刷
編輯　　 ：星崎兄弟團隊
出版地址：台北市大同區承德路三段 63 號 4 樓
電話　　 ：02-2596-6141
網站　　 ：www.eishow.net
　　　　　www.hzbros.net
印刷　　 ：健豪印刷事業股份有限公司